兒童手工製作天書

108種 創意環保 小手作

顏丹紅 著

序

《兒童手工製作天書——108種創意環保小手作》集繪畫、剪貼、想像於一體，可以鍛煉孩子綜合能力的兒童手工類書籍。做手工不僅能夠培養孩子的觀察力、創造力、動手能力、耐心，還能增添生活的樂趣。

本書介紹如何將日常生活中收集的各種各樣隨手可及的材料——廢紙盒、廁紙筒、膠樽、小樽蓋、報紙等廢物再利用，製作成小朋友喜歡的玩具、裝飾品。這些手工可以激發小朋友的想像力和創造力，可謂環保又創意無限！

本人是一名手工製作愛好者，創辦了「巧巧手幼兒手工網」（www.61diy.com），希望通過我的努力，讓所有孩子開心健康成長。本書所有手工都是我親自實踐製作，並配有詳細的製作步驟，圖片清晰、易教易學。

本書可作為幼稚園手工課的教材，也可作為親子手工製作的指導書，讓孩子在動手動腦的同時開心地玩，達到真正的寓教於樂之目的；讓他們在興趣中學習、鍛煉，培養良好的能力。

另外提醒一下：在做手工的時候，家長必須注意小朋友的安全問題。家長要給小朋友準備圓頭剪刀；使用剅刀切割厚紙板等比較硬的材料時，家長一定要協助一下。

目錄

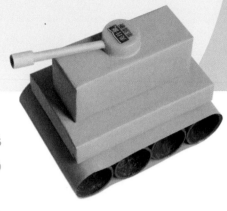

塑膠類

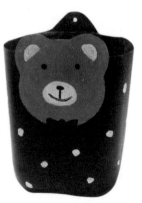

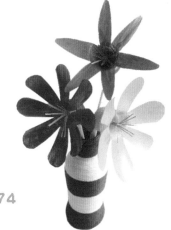

玻璃樽

植物類

發泡膠

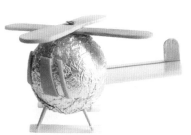

小魚

- 貝殼
- 活動眼睛
 （幼教活動中常見的塑料材料）
- 塑膠彩
- 熱熔膠槍

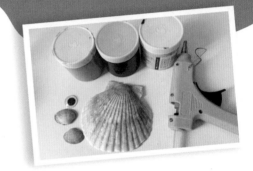

製作步驟

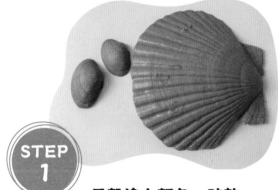

STEP 1

貝殼塗上顏色，晾乾。

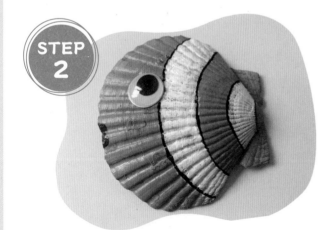

STEP 2

貼上眼睛，在小魚畫上漂亮的花紋。

完成！！

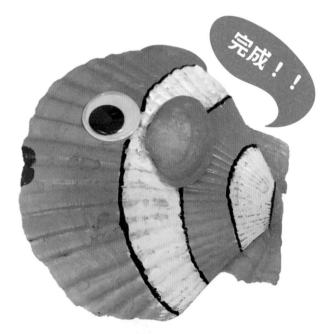

貼上兩個小貝殼，小魚完成了。

水母

- 貝殼
- 金蔥毛毛條
- 塑膠彩
- 熱熔膠槍
- 剪刀

製作步驟

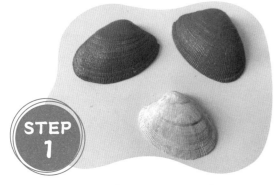

STEP 1

貝殼塗上顏色，晾乾。

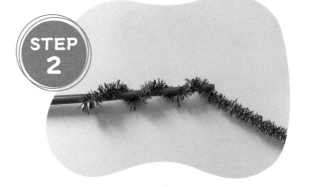

STEP 2

用細筆桿將毛毛條捲成波浪卷。

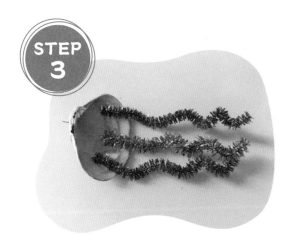

STEP 3

用熱熔膠槍把毛毛條黏貼到貝殼背面。

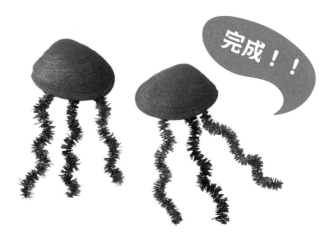

完成！！

重複以上的步驟，不同顏色的水母完成了。

海龜

- 卡紙
- 扇貝殼
- 膠水
- 塑膠彩
- 剪刀
- 活動眼睛
- 鉛筆

製作步驟

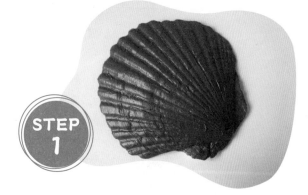

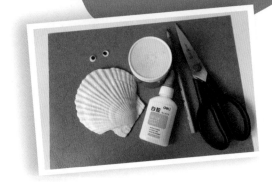

STEP 1

貝殼塗上顏料，晾乾。

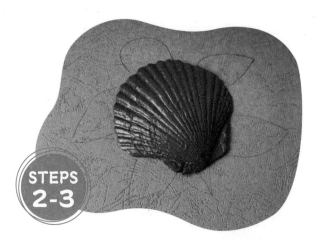

STEPS 2-3

把貝殼放在卡紙上，畫出海龜的輪廓。

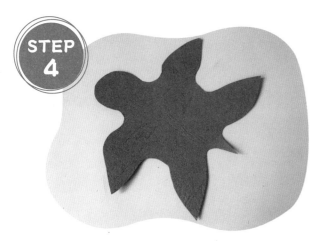

STEP 4

如圖，剪下來。

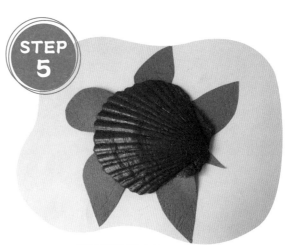

STEP 5

將貝殼貼好。

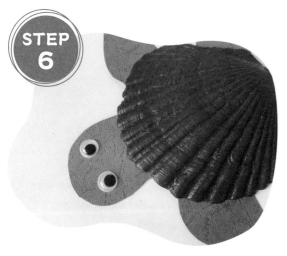

STEP 6

貼上眼睛完成。

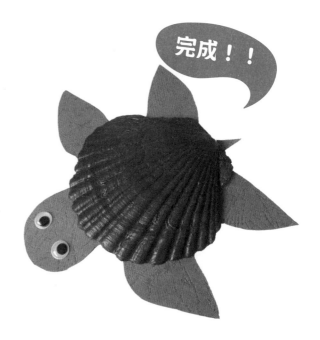

完成！！

貝殼類

螃蟹

手工材料
- 大小貝殼
- 毛毛條
- 熱熔膠槍
- 塑膠彩
- 活動眼睛
- 剪刀

製作步驟

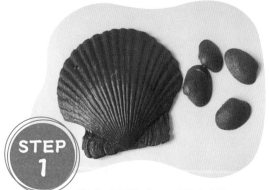

STEP 1

將大貝殼和四個小貝殼塗上顏色,晾乾。

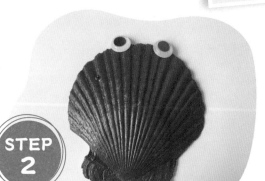

STEP 2

貼上眼睛。

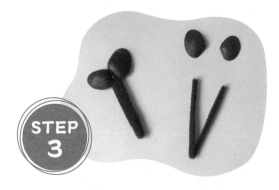

STEP 3

大鉗子:取一根毛毛條,剪成兩段後對摺,用膠槍如圖黏貼在小貝殼。

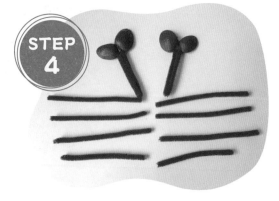

STEP 4

再取四根毛毛條剪成八段。

010

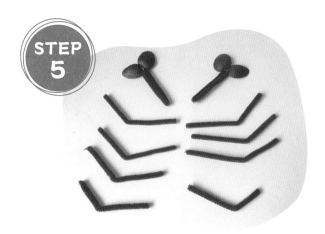

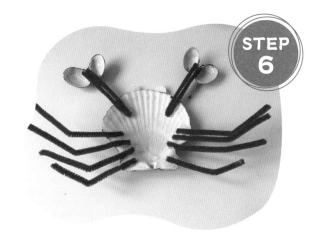

如圖折起來成蟹腳。

用膠槍把螃蟹腳黏貼到身體上。

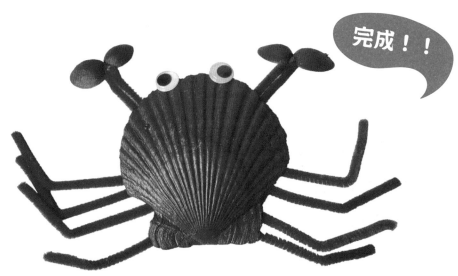

完成！！

大螃蟹完成了。

貝殼類
孔雀

手工材料

· 塑膠彩
· 貝殼
· 超輕黏土
· 棉棒
· 牙籤

製作步驟

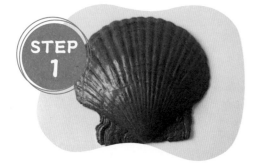

STEP 1

貝殼塗上綠色顏料。

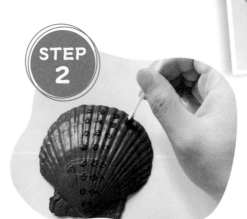

STEP 2

用棉棒點畫藍色點點。

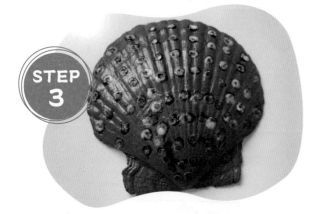

STEP 3

再在藍色顏料點上黃色顏料。

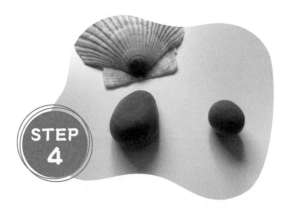

STEP 4

根據貝殼大小用超輕黏土製作孔雀的身體和頭部。身體如蛋形；頭部是圓形。

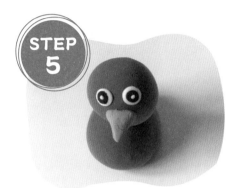

STEP 5

組合身體和頭部，
製作嘴巴及眼睛。

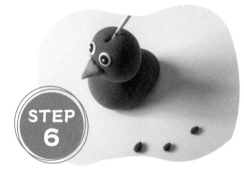

STEP 6

揉三顆小圓點。用
牙籤在孔雀頭部戳
一個凹線。

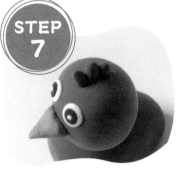

STEP 7

把三顆小圓點嵌在
凹線位置。

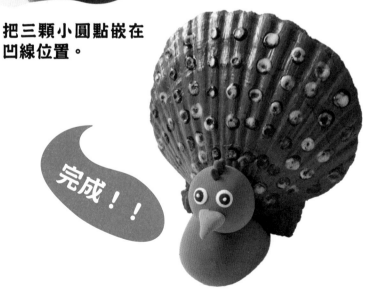

STEP 8

把貝殼如圖插在孔雀尾部，
用黏土固定即可。

完成！！

紙類
廢紙箱聖誕掛飾

手工材料

· 廢紙箱
· 塑膠彩
· 毛毛條
· 繩子
· 膠紙
· 剪刀

製作步驟

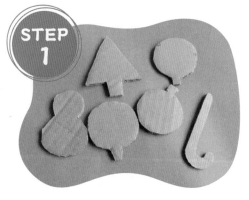

STEP 1

在廢紙箱畫出燈泡、雪人、聖誕樹及拐杖的輪廓，剪下來。

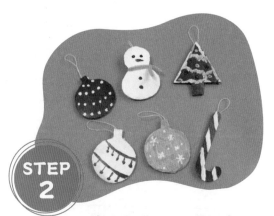

STEP 2

塗上顏色，用膠紙在背面貼上繩子。

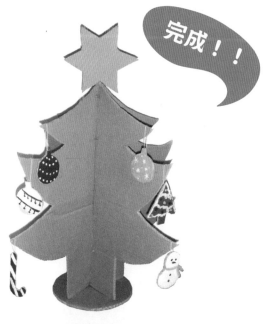

完成！！

聖誕掛飾做好了，可掛到聖誕樹裝飾。

紙筒章魚

手工材料

· 廁紙筒
· 塑膠彩
· 剪刀
· 活動眼睛
· 記號筆

製作步驟

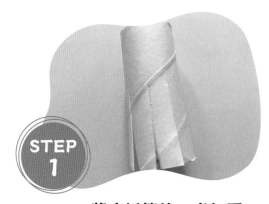

STEP 1

將廁紙筒的一半如圖剪成八份。

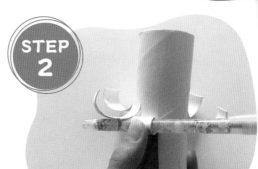

STEP 2

用筆桿捲起來成八條腿。

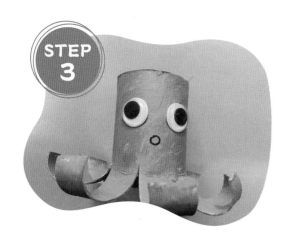

STEP 3

塗上顏色,貼上眼睛,畫上嘴巴。

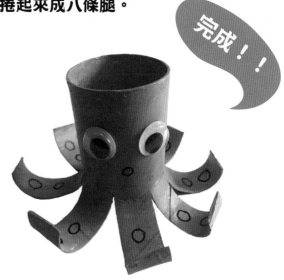

完成!!

在八條腿畫上小圈圈,章魚完成了。

雞蛋盒海星

- 雞蛋盒
- 塑膠彩
- 白米
- 活動眼睛
- 膠水
- 剪刀

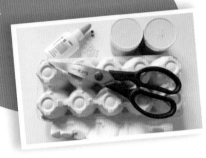

製作步驟

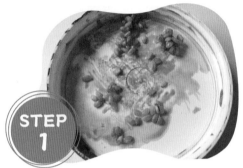

STEP 1

將米染上顏色。

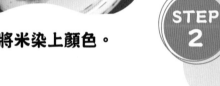

STEP 2

剪出一個雞蛋托。

STEP 3

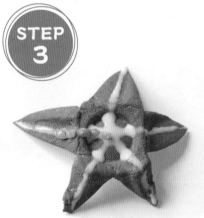

再剪成星形，塗上顏色。如圖，塗上膠水，黏貼米粒。

完成！！

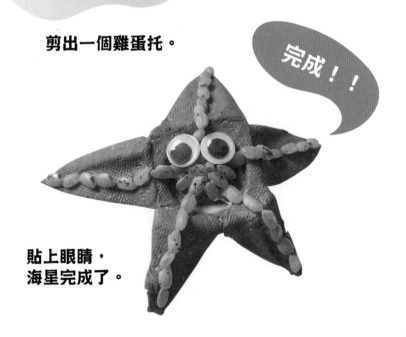

貼上眼睛，海星完成了。

雪人

手工材料

- 紙碟
- 熱熔膠槍
- 毛毛條
- 毛球
- 剪刀
- 彩紙
- 膠水
- 絲帶

製作步驟

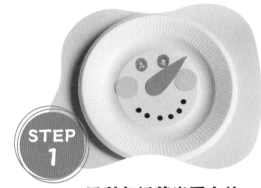

STEP 1

用彩色紙剪出雪人的眼睛、鼻子、胭脂、嘴巴，貼在紙碟上。

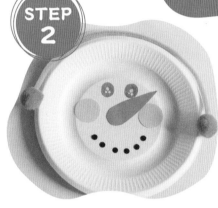

STEP 2

耳套：如圖所示，毛毛條和毛球用膠槍黏貼好。

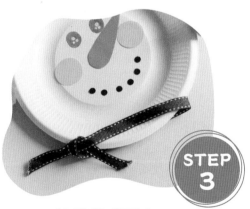

STEP 3

絲帶做成圍巾。

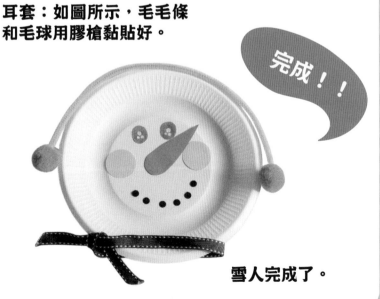

完成！！

雪人完成了。

紙筒印荷花

手工材料

- 廁紙筒
- 水彩顏料
- 畫紙
- 顏料盤
- 畫筆

製作步驟

STEP 1

準備好顏料和畫紙。

STEP 2

廁紙筒壓扁蘸紅色顏料，
印到畫紙上。

STEPS 3-4

印好的荷花。

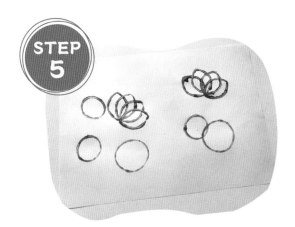

再用廁紙筒蘸綠色的顏料，
在畫紙印上圓形。

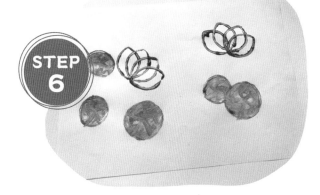

給圓形塗色。

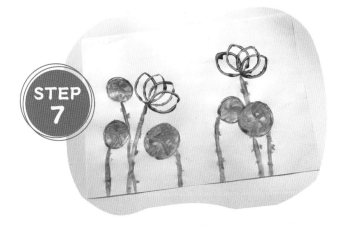

畫上荷花、荷葉枝莖。

完成！！

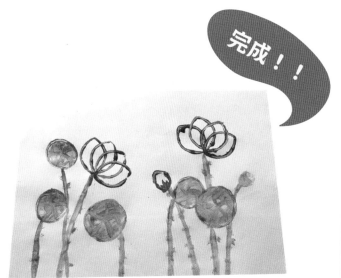

還可添加蓮蓬和花蕾等。

紙類

七彩蝴蝶

手工材料

· 廁紙筒
· 水彩顏料
· 毛毛條
· 打孔鉗
· 剪刀
· 畫筆
· 調色盤

製作步驟

STEP 1

廁紙筒壓扁後，剪成四段。

STEP 2

用打孔鉗在一端的兩側各打一個洞。

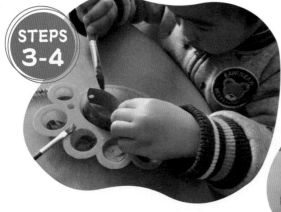

STEPS 3-4

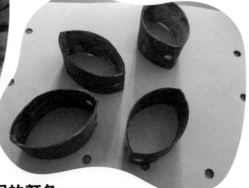

廁紙筒塗上不同的顏色。

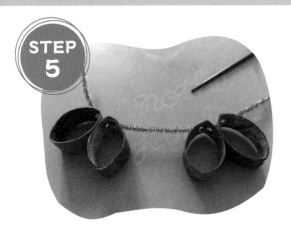

STEP 5

用一根毛毛條如圖穿起來。

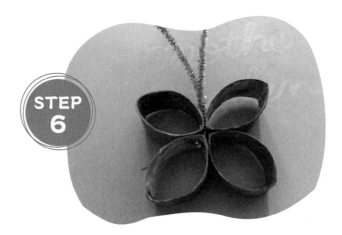

STEP 6

將毛毛條對摺，扭緊固定
四個紙筒。

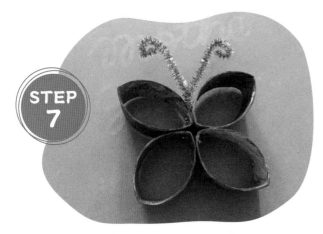

STEP 7

把毛毛條頭部捲起成蝴蝶觸角。

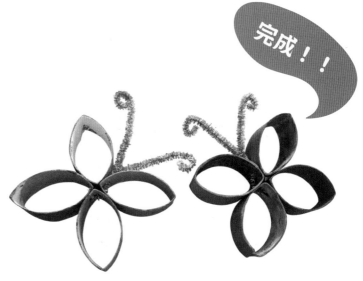

完成！！

蝴蝶完成了。

紙類

游泳的小鴨子

製作步驟

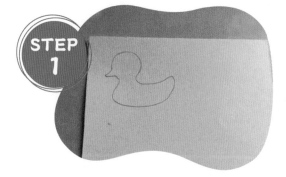

STEP 1
在卡紙畫上一隻小鴨子的輪廓。

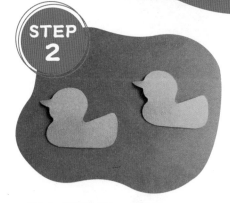

STEP 2
把卡紙對摺，剪下兩隻小鴨子。

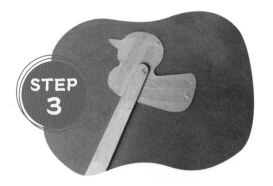

STEP 3
小鴨子貼到雪條棒上。

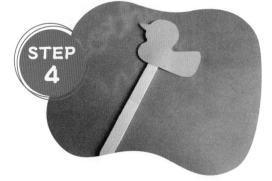

STEP 4
反轉，貼上另一面小鴨子。

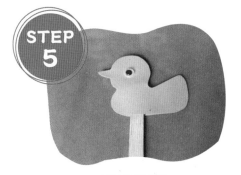

STEP 5

黏貼眼睛。

STEP 6

紙碟塗上膠水。

STEP 7

一層層鋪上藍色皺紙。

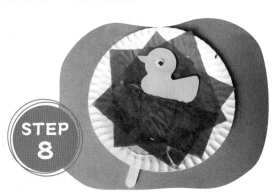

STEP 8

在紙碟中間剪開，插入雪條棒。

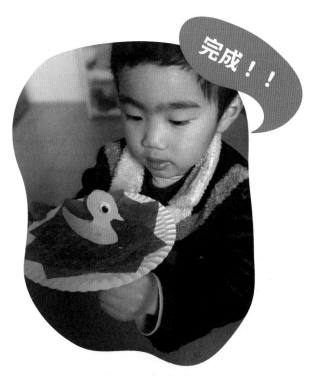

完成！！

小鴨子就會游泳了。

紙類

廢紙箱大聖誕樹（一）

手工材料

· 大紙箱
· 毛毛條
· 刨刀
· 錐子
· 鉛筆
· 牙籤

製作步驟

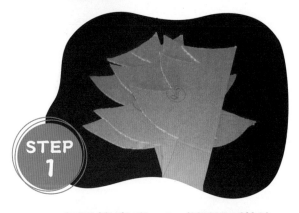

STEP 1

在紙箱畫出 1/4 棵聖誕樹的輪廓，裁剪出來。再用這 1/4 棵聖誕樹做模板，裁剪另外三部分聖誕樹。

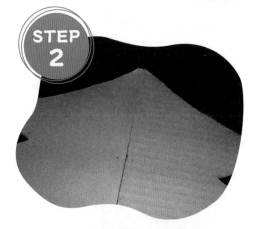

STEP 2

在四片聖誕樹的直邊邊沿相同位置戳一排小孔。

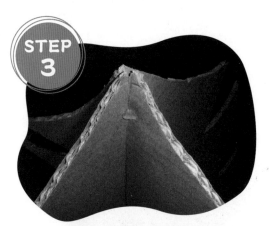

STEP 3

把四片聖誕樹用毛毛條紮起來固定。

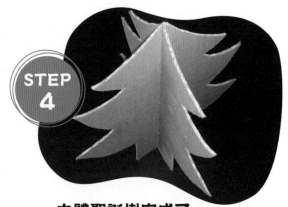

STEP 4

立體聖誕樹完成了。

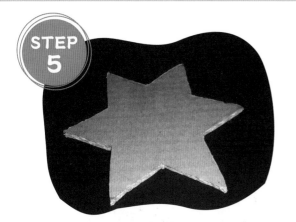

STEP 5

用紙板裁剪一個六角星。

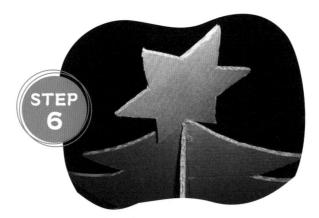

STEP 6

將牙籤將六角星固定到
聖誕樹頂。

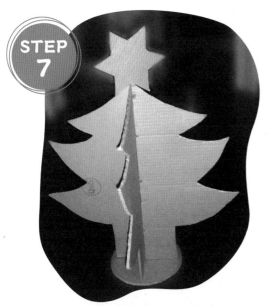

STEP 7

裁剪一個圓形放在
聖誕樹的底部。

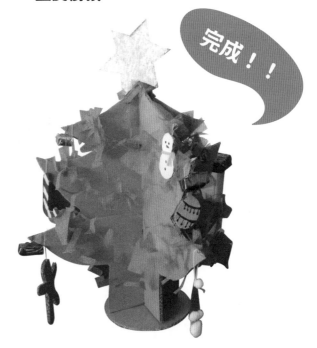

完成！！

用喜歡的聖誕掛飾裝飾聖誕樹。

紙類

紙碟花

- · 紙碟
- · 水彩顏料
- · 毛線
- · 卡紙
- · 熱熔膠槍
- · 剪刀
- · 即棄式筷子

製作步驟

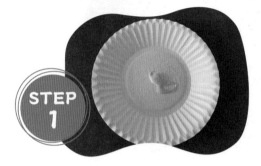

STEP 1

紙碟上擠上顏料。

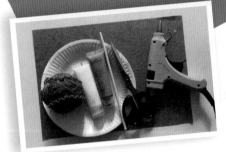

STEP 2

均勻地塗抹。

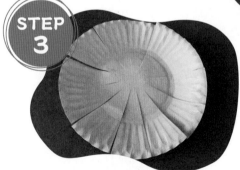

STEP 3

用剪刀如圖剪成十二份。

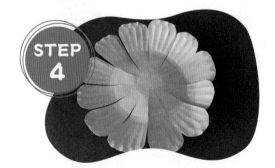

STEP 4

修剪花瓣形狀。

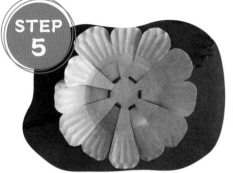
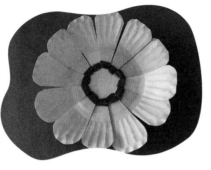

用毛線在碟中央圍繞。

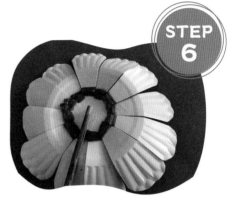

將筷子塗成綠色，黏貼到紙碟背面。

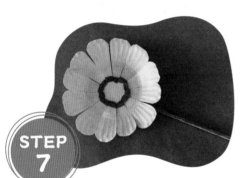
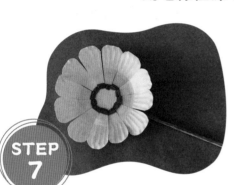

翻向正面。

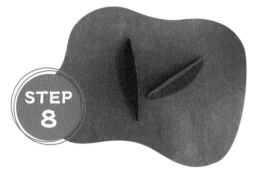

卡紙剪成葉子形狀，如圖對摺成立體效果。

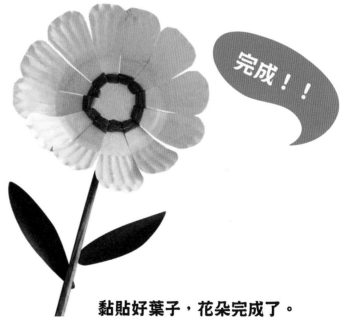

完成！！

黏貼好葉子，花朵完成了。

紙類

喜洋洋的鞭炮串掛飾

手工材料

- 一堆廁紙筒
- 紅、黃色紙
- 打孔鉗
- 中國結繩子
- 膠水
- 發泡膠塊
- 漂亮圖案的利是封
- 剪刀

製作步驟

STEP 1

紙筒包上紅色紙。

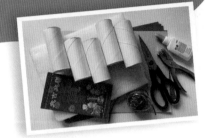

STEP 2

兩端用黃色紙條裝飾。

STEP 3

用打孔鉗在如圖所示位置打孔。

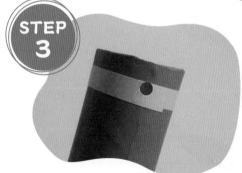

STEP 4

用繩子把三個紙筒串在一起。

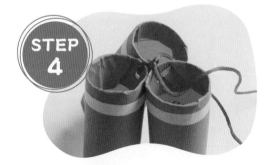

STEP 5

串好一整串鞭炮。

STEP 6

發泡膠塊切成六邊形，
包上紅色紙。

STEP 7

將利是封上漂亮圖案剪
下來，貼在六邊形上。

STEP 8

把六邊形穿到鞭炮串上。

STEP 9

用紅色紙做一個燈籠穗。

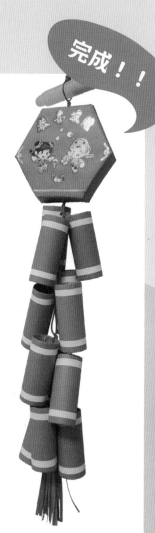

完成！！

鞭炮串完成了。

小熊貓開飛機

- 廢紙板
- 保鮮紙卷筒
- 銀色膠紙
- 彩色膠紙
- 荊刀
- 剪刀
- 樽蓋
- 雙腳釘
- 毛絨球
- 星星貼紙
- 粗飲管

製作步驟

用廢紙板裁剪機翼和尾翼。

STEP 1

STEP 2

用銀色膠紙包好保鮮紙卷筒和機翼、尾翼等。

用彩色膠紙包好尾翼的邊沿。

STEP 3

STEP 6

用廢紙板剪出螺旋槳。

STEP 4

在保鮮紙卷筒上切割切口，插入尾翼。

STEP 5

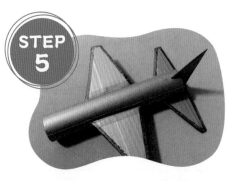

把機翼用銀色膠紙黏貼到兩側，邊沿也包好彩色膠紙。

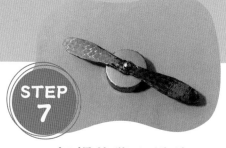

STEP 7

把螺旋槳和樽蓋用膠紙包好,用雙腳釘組合起來。

STEP 8

用廢紙板剪四根條子,把條子和兩根粗飲管用銀色膠紙包起來。

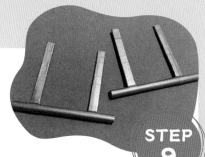

STEP 9

由條子和粗飲管組合成起落架。

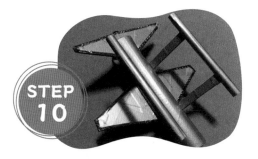

STEP 10

紙筒上切好小口子,插入起落架。

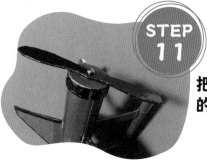

STEP 11

把螺旋槳套到飛機的頭部。

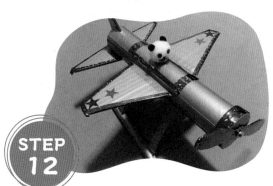

STEP 12

用膠紙和星星貼紙裝飾飛機。用毛絨球做成小熊貓頭黏貼在飛機上。

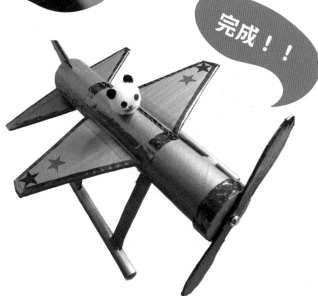

完成!!

小熊貓開飛機完成了。

廢紙箱大聖誕樹（二）

- 大廢紙箱
- 水彩顏料
- 鉰刀
- 剪刀
- 毛絨球
- 金色毛毛條
- 聖誕貼紙
- 亮紙
- 雪花閃片

製作步驟

STEP 1

把廢紙箱拆開，如圖裁剪成聖誕樹的輪廓。

STEP 2

把聖誕樹塗上綠色。

STEP 3

再裁剪兩棵小一點的聖誕樹擺放前面。

STEPS 4-5

用金色毛毛條扭折成五角星。

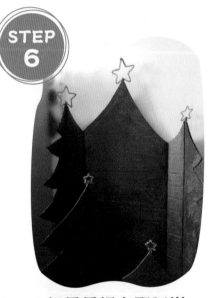

STEP 6

把星星插在聖誕樹的頂部。

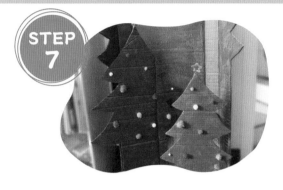

STEP 7

黏貼毛絨球裝飾聖誕樹。

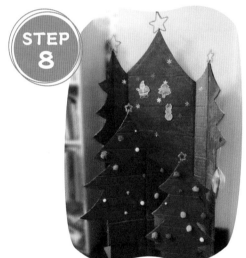

STEP 8

用雪花閃片和聖誕貼紙裝飾聖誕樹。

STEPS 9-10

用白色毛毛條扭成大號雪花。

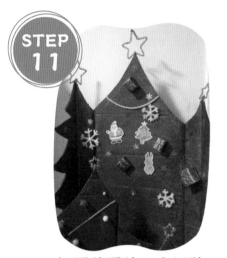

STEP 11

把雪花閃片、亮紙裝飾聖誕樹上，完成。

完成！！

恐龍樂園

・ 廢紙盒
・ 刋刀
・ 剪刀
・ 鉛筆
・ 活動眼睛
・ 塑膠彩

製作步驟

STEP 1

在普通紙上設計恐龍形狀。

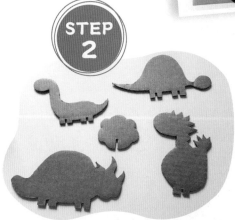

STEP 2

在廢紙盒上根據設計的恐龍裁剪下來。讓恐龍能站立，在腿部位置切割小缺口。

STEP 3

三角龍的頭盾設計成可以拼插的形式。

STEP 4

剪出小半圓形，拼插在腿部。

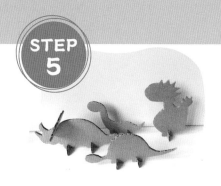

STEP 5

拼插好的恐龍可以站立了。

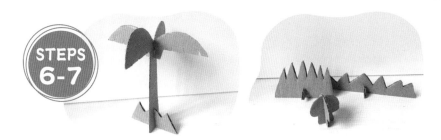

STEPS 6-7

用類似的方法製作椰子樹、蘑菇、草叢。

STEP 8

植物和恐龍塗上顏色。

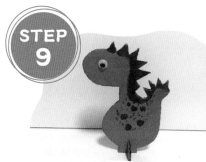

STEP 9

恐龍背上畫上大小不同的點點，黏貼或畫上眼睛。

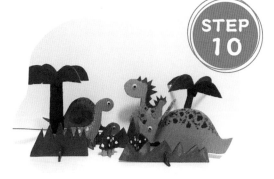

STEP 10

不同的恐龍塗上不同的顏色較漂亮，完成。

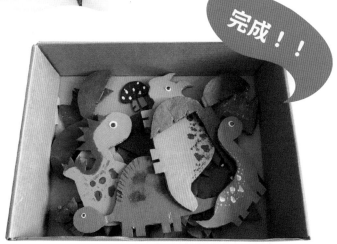

完成！！

可以拆開收藏在紙盒裏。

海底世界立體場景

· 大廢紙盒
· 塑膠彩
· 即棄式餐具
· 熱熔膠槍
· 已做好的海龜、螃蟹、
 珊瑚、海星、小魚、
 水母

製作步驟

STEP 1

廢紙盒拆開裁剪。

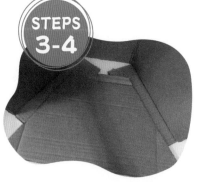

STEPS 3-4

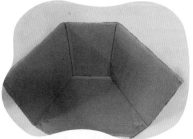

另外裁剪一塊廢紙板,把底部補充完整。

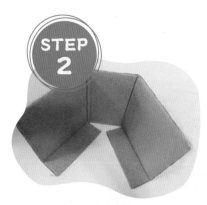

STEP 2

如圖摺好。

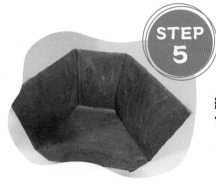

STEP 5

紙盒塗成不均勻的藍色,
可以用深藍色、天藍色、
白色等調色。

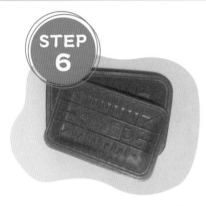

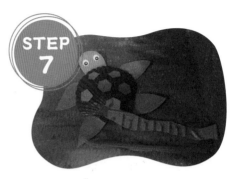

STEP 6

把綠色即棄式餐盒剪成一條條水草，有粗有細、有直有彎。

STEP 7

把海龜貼在合適的位置，用水草裝飾。

STEP 8

再貼上小魚、水母。

STEP 9

將即棄式膠碗如圖剪成一部分，貼在紙盒上。

STEP 10

大螃蟹貼在膠碗上。

使用相同方法黏貼章魚。

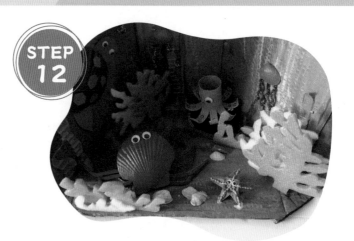

貼上海星、貝殼、珊瑚、石頭等。

黏貼一群小魚及樽蓋小魚。

完成！！

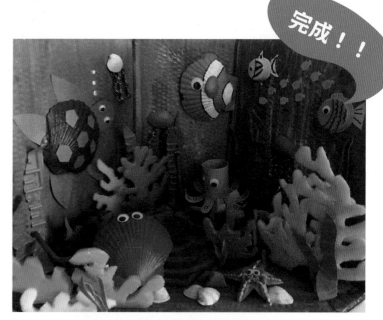

漂亮的立體海底世界完成了。

廢紙盒相框

製作步驟

手工材料

- 廢紙盒
- 卡通圖案紙盒
- 彩紙
- 膠棒
- 雙面膠紙
- 透明膠紙
- 剪刀
- 刡刀
- 尺子
- 照片
- 壓花器

STEP 1

放好照片，根據照片大小如圖畫線，用刡刀裁剪紙板。

STEP 2

剪出兩片一樣大小的紙板。

STEP 3

其中一塊紙板畫上照片的尺寸，裁去比照片尺寸略小的長方形。

STEP 4

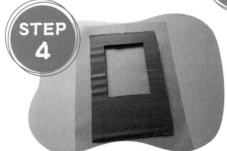

貼上雙面膠紙，貼到彩色紙上。

STEP 5

在小框裏畫上對角線。

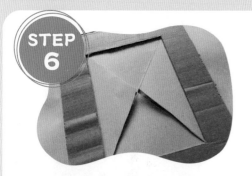

用�441刀裁剪對角線。

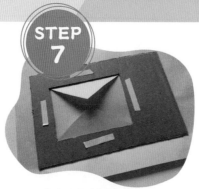

貼上雙面膠紙。

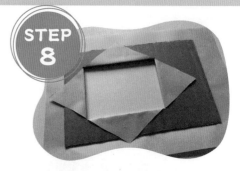

把四個角往外翻摺，黏貼。

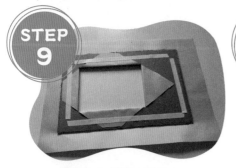

再貼上雙面膠紙。

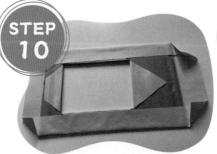

把彩色紙上下兩邊往中間摺
入黏貼，把四個角如圖摺好。

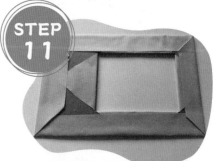

左右兩邊往中間摺入及
黏貼。

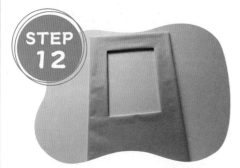

翻轉，相框的正面完成了。

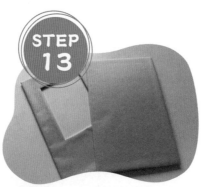

底板也用相同的方法包好
彩色紙。

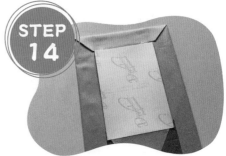

在框的位置貼上照片。

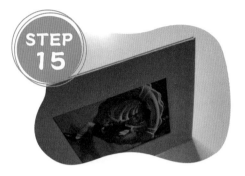

STEP 15

貼上底板。

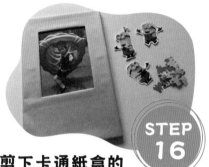

STEP 16

剪下卡通紙盒的
圖案,用壓花器
壓出小圖案。

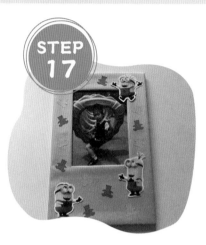

STEP 17

黏貼裝飾相框正面。

STEPS 18-19

用紙板剪出長方形,如圖摺
成立體三角形,黏貼在相框
後面支撐相框。

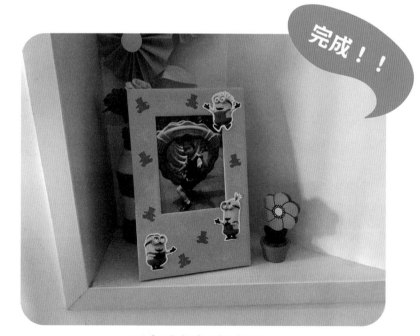

完成！！

漂亮的相框完成了。

紙類

吉祥魚掛飾

- 紙碟
- 線
- 彩紙
- 打孔鉗
- 剪刀
- 彩筆
- 活動眼睛
- 樽蓋
- 亮粉膠
- 膠水

製作步驟

STEP 1

紙上剪好魚鰭和魚尾。

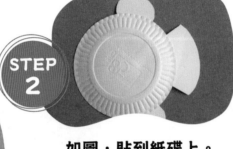

STEP 2

如圖，貼到紙碟上。

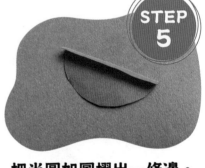

STEP 5

把半圓如圖摺出一條邊。

STEP 3

樽蓋鋪在對摺的紙上畫圓，剪下圓形紙片。

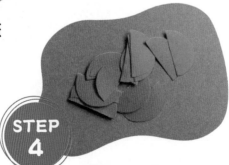

STEP 4

把圓紙片剪成半圓。

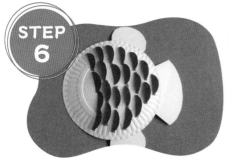

STEP 6

一排排貼到魚身上。

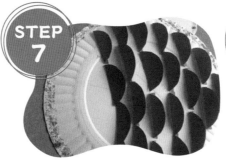

STEP 7

紙碟邊沿塗一圈亮粉膠。

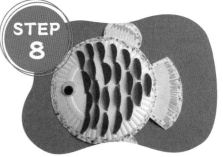

STEP 8

貼上眼睛,用彩筆給魚鰭和尾巴塗色。

STEP 9

剪紅、白色兩個長方形,紅色的大一點。

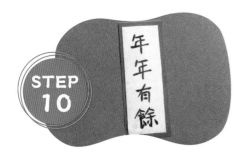

STEP 10

年年有餘

把白色紙貼到紅色紙上,寫上「年年有餘」。

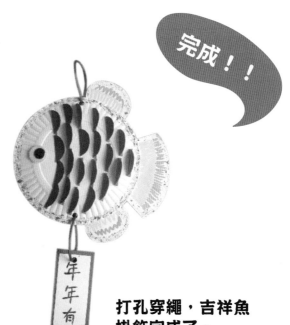

完成!!

年年有餘

打孔穿繩,吉祥魚掛飾完成了。

聖誕花環

- 紙碟
- 綠色、紅色皺紙
- 瓦通紙
- 綠色彩紙
- 金色錫紙
- 膠水
- 剪刀
- 毛球

製作步驟

STEP 1

把紙碟中間的底部剪去。

STEP 2

貼上一層綠色皺紙。

STEP 3

用紅色皺紙如圖繞好。

STEP 4

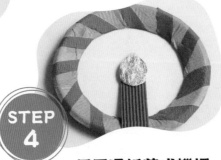

用瓦通紙剪成蠟燭，
用金色錫紙捏成燭火。

完成！！

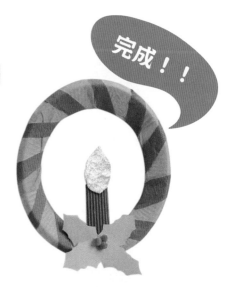

用綠色彩紙剪出冬青
葉，並貼上紅色毛球
作為冬青果子，完成。

西瓜扇子

製作步驟

手工材料
· 紙碟
· 塑膠彩
· 雪條棒
· 膠水
· 剪刀

STEP 1

將紙碟剪成扇形。

STEP 2

塗上一圈綠色。

STEP 4

雪條棒塗上白色，
貼到紙碟背面。

STEP 3

留一條白邊不用塗，
其餘塗上紅色，畫上
西瓜子。

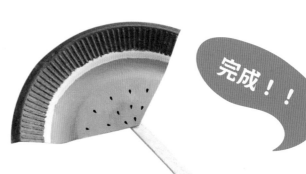

完成！！

西瓜扇子完成。用大一點
的碟子效果比較好看。

小天使

製作步驟

STEP 1

在紙碟如圖畫好。

STEP 2

把畫黑色線的地方剪開，往後面交叉扣起來。

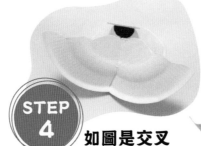

STEP 3

把翅膀和頭修剪一下。

STEP 4

如圖是交叉的背面。

完成！！

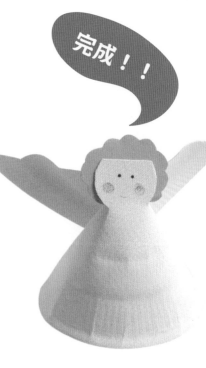

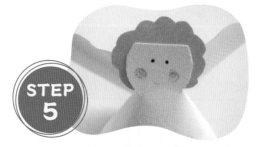

STEP 5

貼上黃色的曲髮，畫上小眼睛、胭脂、嘴巴，小天使完成了。

竹子熊貓

· 紙碟
· 剪刀
· 彩色紙
· 膠紙
· 活動眼睛

製作步驟

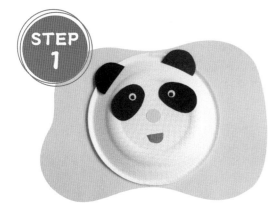

STEP 1

用彩色紙剪出熊貓的耳朵、眼圈、鼻子和嘴巴，貼到紙碟上，再貼上眼睛。

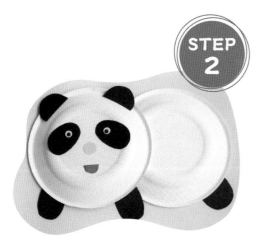

STEP 2

把頭和身體貼好，貼上腿。

完成！！

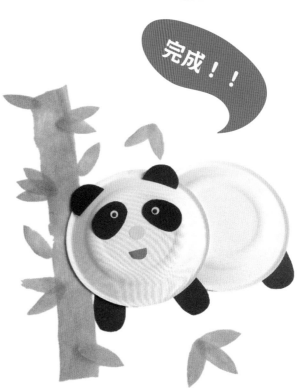

綠色紙剪成竹子，熊貓完成了。

047

小兔子

- 紙碟
- 筆
- 剪刀

製作步驟

STEP 1

先準備紙碟。

STEP 2

把紙碟對摺。

STEP 3

在紙碟上如圖畫好。

沿線剪好，再修剪成小兔子的
長耳朵。

STEP
4

完成！！

用彩筆添上眼睛、嘴巴、耳朵，
可愛的小兔子完成了。用手輕
碰小兔子的「尾巴」，小兔子
會前後搖擺。

紙類

搖搖馬

手工材料

- 紙碟
- 皺紙
- 彩色紙
- 金色錫紙
- 活動眼睛
- 白色卡紙
- 剪刀
- 膠水

製作步驟

STEP 1

紙碟對摺。

STEP 2

貼上長方形的馬鞍。

STEP 3

用錫紙裝飾馬鞍。

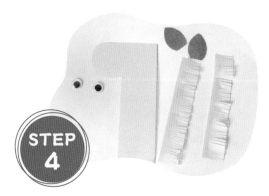

STEP 4

剪出小馬的頭、耳朵、鬃毛。

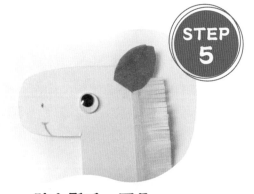

STEP 5

貼上鬃毛、耳朵、眼睛，畫上嘴巴。

STEP 6

如圖剪開紙碟。

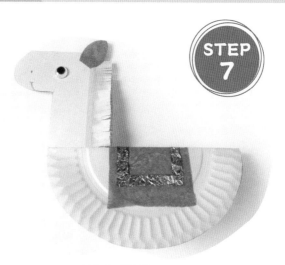

STEP 7

貼上馬頭。

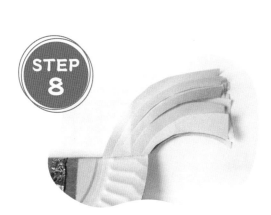

STEP 8

剪出尾巴，和黏貼馬頭一樣，
貼在尾部。

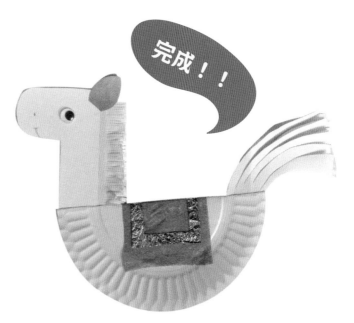

完成！！

搖擺小馬完成了。

紙類

三弦琴

- 紙碟
- 硬紙板
- 手工彈力繩
- 膠水
- 彩色貼紙
- 剪刀

製作步驟

STEP 1

在紙碟兩側如圖剪出凹處。

STEP 2

繫上彈力繩。

STEP 3

用硬紙板剪出琴的手把。

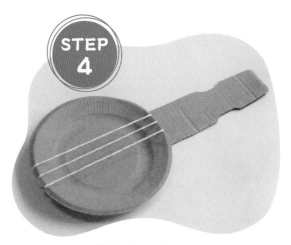

STEP 4

黏貼組合起來。

完成！！

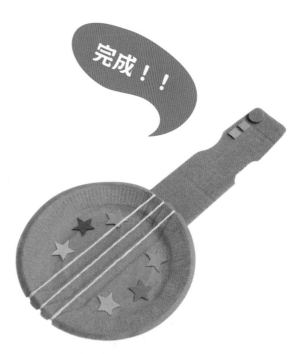

貼上裝飾的星星，
三弦琴完成了。

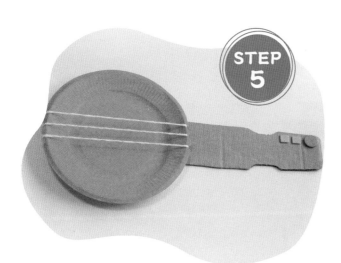

STEP 5

手把上貼上裝飾。

彩虹雨掛飾

- 紙碟
- 棉花球
- 塑膠彩
- 彩紙
- 打孔鉗
- 剪刀
- 雙面膠紙
- 棉線

製作步驟

STEP 1

剪出半個紙碟。

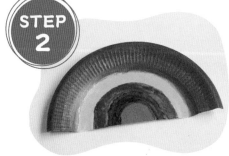

STEP 2

用塑膠彩一圈圈塗
成彩虹色。

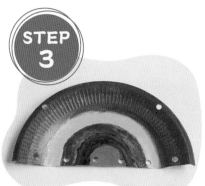

STEP 3

如圖打好繫線的小孔。

STEP 4

用彩紙剪出雨滴形狀。

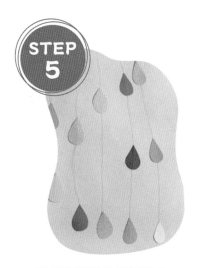

把雨滴貼到棉線上。

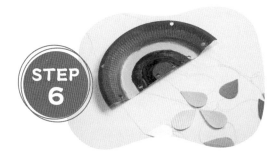

把彩虹和雨滴組合繫好。

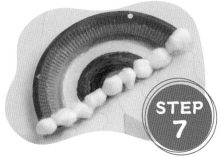

最後貼上棉花球。

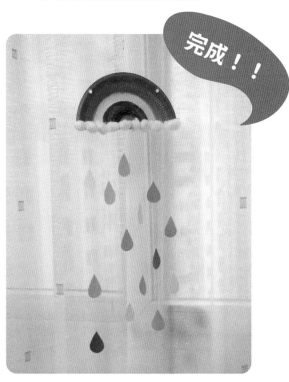

完成！！

彩虹雨掛飾完成了。

可愛的大象

- 紙盒
- 活動眼睛
- 剪刀

製作步驟

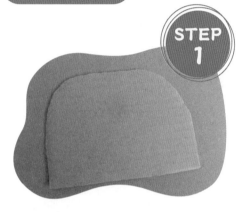

STEP 1

用剪刀剪出大象的身體。

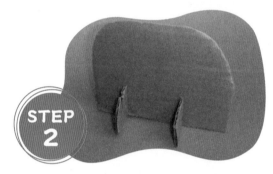

STEP 2

剪兩個大象的腿，
如圖插好。

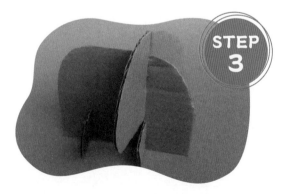

STEP 3

剪一個大耳朵插在大象身體上。

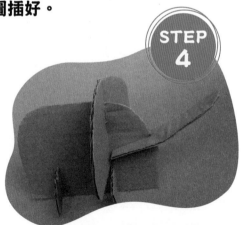

STEP 4

剪一個長鼻子插在頭上。

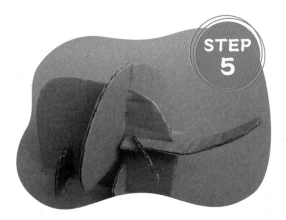

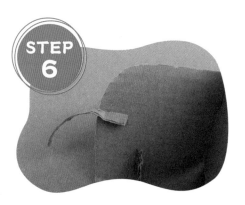

剪兩個尖尖的象牙插到鼻子兩側。

剪一個小尾巴插到大象的屁股上。

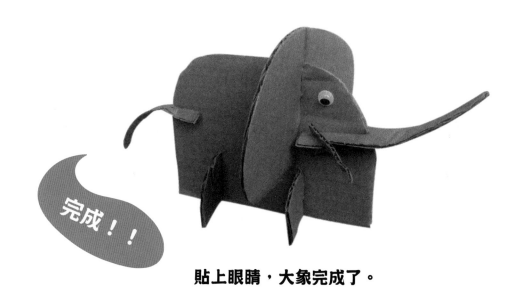

完成！！

貼上眼睛，大象完成了。

聖誕馴鹿

- 廢紙盒
- 毛毛條
- 雙面膠紙
- 白膠漿
- 毛球
- 活動眼睛
- 剪刀

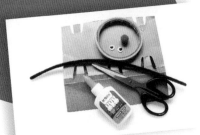

製作步驟

STEP 1

剪出一個三角形。

STEP 2

用毛毛條做馴鹿的角插到頭上。

完成！！

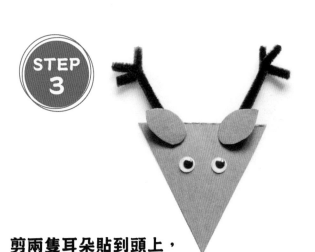

STEP 3

剪兩隻耳朵貼到頭上，
貼上眼睛。

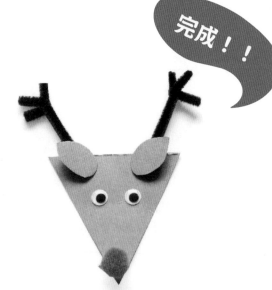

再貼一個紅鼻子，聖誕馴鹿完成了。

薑餅小人

- 廢紙盒
- 塑膠彩
- 絲帶
- 剪刀
- 膠紙
- �刀

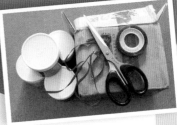

製作步驟

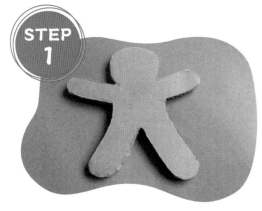

STEP 1

在紙盒上畫一個人形，
用�刀裁剪下來。

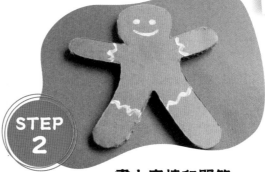

STEP 2

畫上表情和關節。

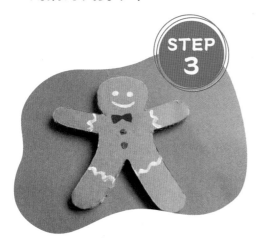

STEP 3

畫上蝴蝶結和鈕扣。

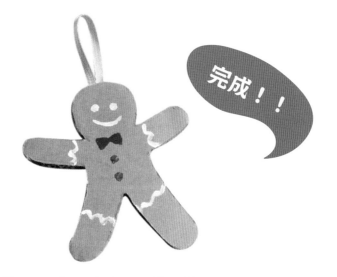

完成！！

在背面用透明膠貼上絲帶，薑餅小人完成了。
小朋友可製作各種有趣表情的薑餅小人。

紙類

童話欄柵

- 硬紙板
- 剪刀
- 綠色棉紙
- 綠色彩紙
- 雙面膠紙
- 綠色紙繩
- 紅色皺紙

製作步驟

STEP 1

用硬紙板剪兩根細長條。

STEP 2

剪六根短的長方形。

STEP 3

把長方形的一端如圖
修剪成尖狀。

STEP 4

用雙面膠紙如圖黏貼，
欄柵完成了。

STEP 5

草叢：用綠色棉紙剪成鬚，
黏貼欄柵上。

STEP 6

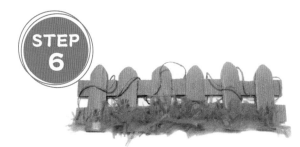

花藤：用綠色紙繩繞在欄柵上。

STEP 7

紅花：用紅色皺紙揉成小紙團。
綠葉：用綠色彩紙剪成樹葉的樣子。

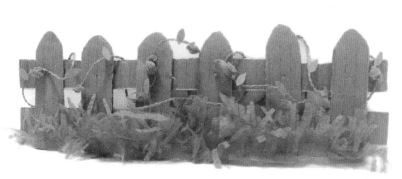

完成！！

童話裏的美麗欄柵完成了。

大樹

- 廢棄紙盒
- 綠色卡紙
- 圓規
- 彩色紙（黑、粉紅、黃、紅色）
- 黑色筆、剪刀、膠水

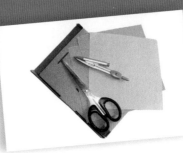

製作步驟

STEP 1

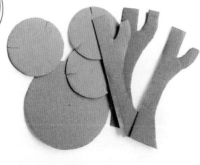

用紙盒剪出三個小圓、一個大圓、三根樹枝。

STEP 3

綠色卡紙剪成樹冠，貼在樹枝上。在樹枝上也剪出切口。

STEP 2

把小圓分成三等分，剪出切口。切口的寬度要根據紙的厚度來剪。

STEPS 4-5

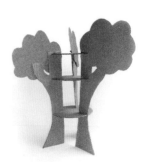

把圓和樹枝的切口交叉插好。

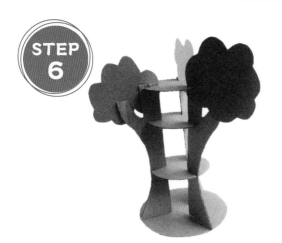

STEP 6

固定到大圓上作底部。

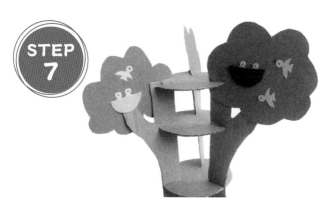

STEP 7

在樹冠裝飾小鳥和鳥窩。

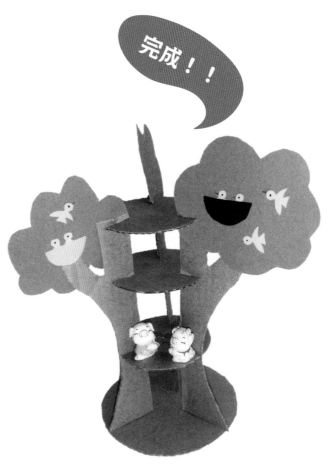

完成！！

大樹完成了，小朋友也可用大紙箱來做大棵的樹。大紙箱要請爸爸媽媽幫忙切割。

吃餅乾的小老鼠

製作步驟

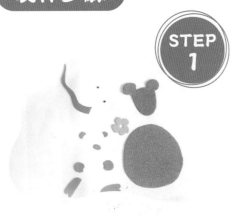

STEP 1

用紙盒剪出老鼠的頭、身體、胳膊、尾巴、鼻子等。

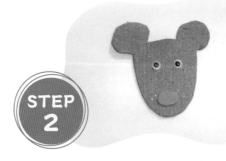

STEP 2

在頭上貼好眼睛、耳朵和大鼻子。

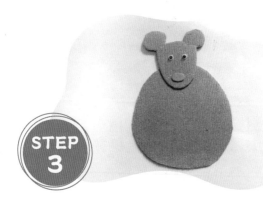

STEP 3

貼上圓滾滾的身體。

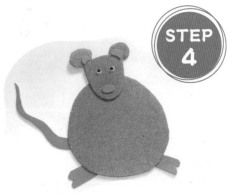

STEP 4

貼上細長的尾巴及小腳。

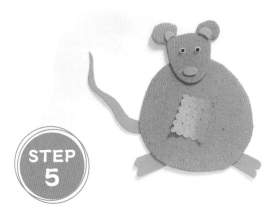

STEP 5

用海棉紙剪出一塊小餅乾
貼到身體上。

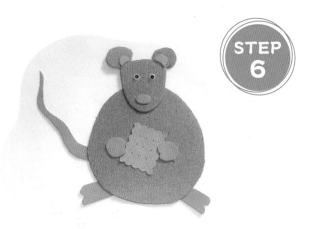

STEP 6

貼上兩個小手，讓小手抓住
小餅乾。

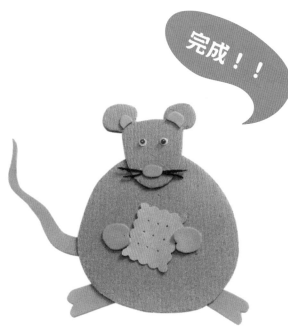

完成！！

貼上黑鬍子，吃餅乾的
小老鼠完成了。

嘟嘟小汽車

手工材料

· 紙盒
· 皺紙
· 鉛筆
· 白膠漿

製作步驟

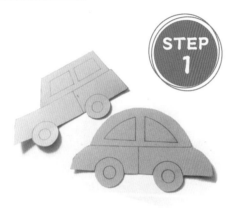

STEP 1

拆開紙盒，在紙盒上畫出汽車的框架，剪出。

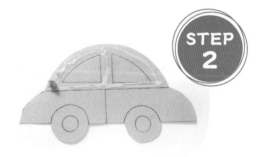

STEP 2

塗上白膠漿，把皺紙揉起來，開始黏貼。

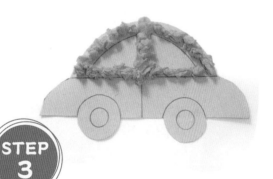

STEP 3

把汽車分成各部分來黏貼，先貼車身。

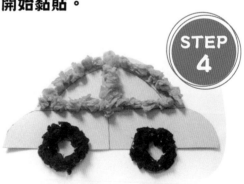

STEP 4

黏貼黑色的汽車輪子外圈。

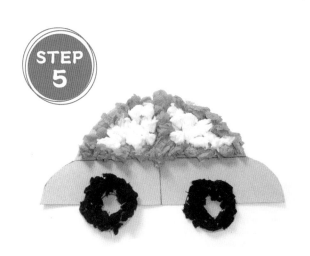

黏貼白色的車窗。

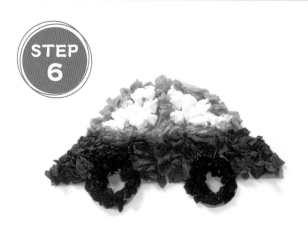

黏貼深藍色的車身。

完成！！

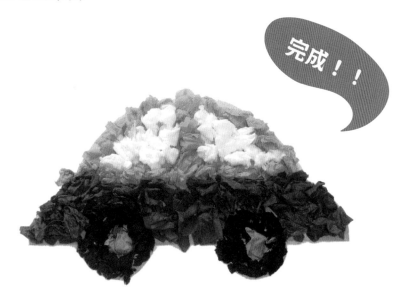

黏貼車輪內圈和車頭燈，小汽車完成了。

小卡車

製作步驟

- 大、小紙盒
- 彩色紙
- 硬紙板
- 剪刀
- 錫紙
- 膠水
- 雙面膠紙
- 活動眼睛
- 筆

STEP 1

紙盒用彩色紙包好。

STEP 2

小紙盒黏貼在大紙盒上。

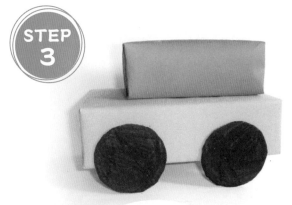

STEP 3

用硬紙板剪四個輪子，塗成黑色，貼到車身兩側。

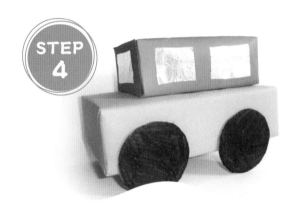

STEP 4

用錫紙剪出長方形窗戶，
貼在小紙盒上。

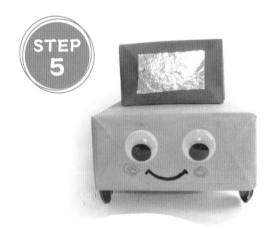

STEP 5

貼上眼睛，畫上嘴巴、胭脂。

完成！！

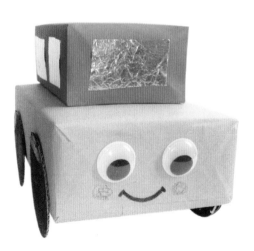

嘟嘟嘟，小卡車開來了。

坦克車

手工材料

- 大、小紙盒
- 廁紙筒
- 樽蓋
- 彩紙
- 塑膠彩
- 膠水
- 膠紙
- 飲管
- 剪刀
- 大頭針

STEP 1

把大小兩個紙盒用彩紙包好。

STEP 2

兩個紙盒組合黏貼成炮塔。

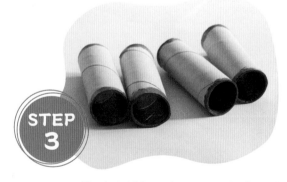

STEP 3

將廁紙筒內部和兩端塗上顏色，晾乾。

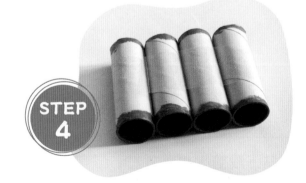

STEP 4

用膠紙固定成輪子。

STEP 5

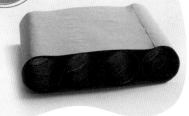

履帶：外面包一層紙作為履帶。

STEP 6

把履帶黏貼在最底層。

STEP 7

大炮：把飲管包上彩色紙
做成大炮。

STEP 8

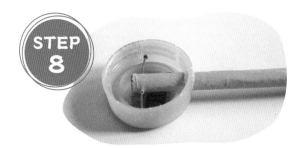

樽蓋上鑽一個洞，用大頭
針固定大炮。

完成！！

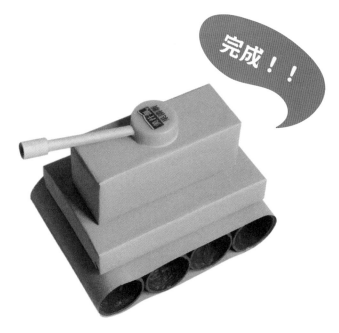

大炮黏貼到炮塔上，
坦克車完成了。

巴士

- 長紙盒
- 樽蓋
- 飲管
- 膠紙
- 彩紙
- 剪刀
- 膠水
- 竹籤

製作步驟

STEP 1

長紙盒包上彩紙。

STEP 2

如圖，剪好車窗、車燈並黏貼到車身。

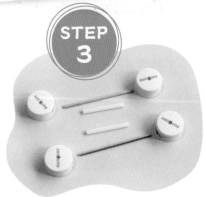

STEP 3

如圖，準備車輪的基本部件。

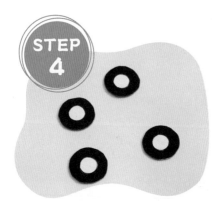

STEP 4

根據樽蓋大小做成四個輪子外圈，中間貼上白色小圓。

STEP 5

把竹籤插入樽蓋，前端用紙捲起來，固定。

用紙巾把樽蓋塞滿。

貼上輪子外圈。

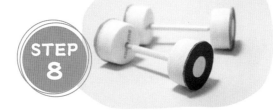

竹籤套上飲管，另一端用相同
方法固定。飲管的長度比車身
略短一點，如圖做好車輪。

完成！！

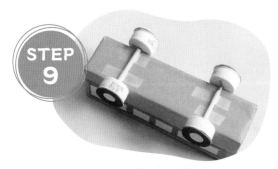

將車輪用膠紙固定在車底。

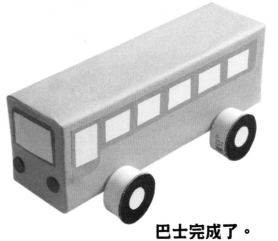

巴士完成了。

紙類

私家車

手工材料

- 紙盒
- 彩色紙
- 硬紙板
- 白膠漿
- 剪刀
- 透明膠

製作步驟

STEP 1

把紙盒剪成如圖形狀。

STEP 3

用紙把前面覆蓋。

STEP 2

紙盒拆開翻轉,黏貼好。

STEP 4

剪彩色紙條把邊沿貼好。

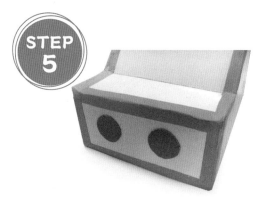

STEP 5

貼上硬紙板剪的車頭燈。

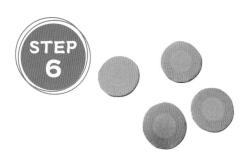

STEP 6

硬紙板剪成車輪。

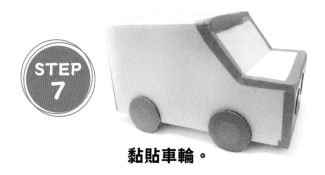

STEP 7

黏貼車輪。

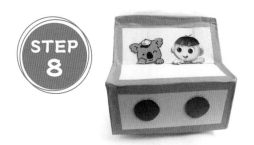

STEP 8

貼上兩個卡通人物開車。

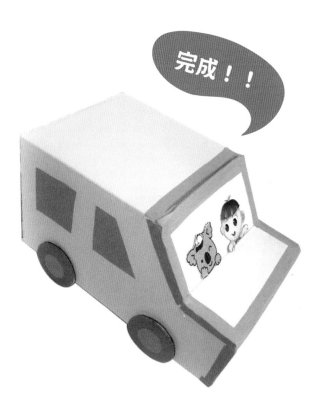

完成！！

貼上窗戶，私家車完成了。

紙類

電話

- 紙盒
- 牙膏盒
- 彩色紙
- 彩筆
- 手提袋繩
- 膠紙
- 膠水
- 剪刀

製作步驟

STEP 1

根據牙膏盒的寬度，把紙盒如圖裁成兩部分。

STEP 2

把兩部分重新組合黏貼好。

STEP 3

包上彩色紙，電話機身完成了。

STEP 4

牙膏盒如圖剪好。

STEP 5

用剪下的部分把牙膏盒切口封好。

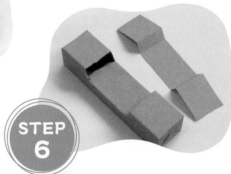

STEP 6

如圖所示，包上彩色紙；剪一個長方形，按照電話筒的切面摺好。

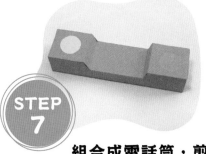

STEP 7

組合成電話筒，剪兩個圓形裝飾電話筒。

STEP 8

電話機身的基本結構完成了。

STEP 9

貼上來電顯示框和小按鈕。

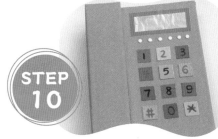

STEP 10

剪十二個小正方形貼到機身上，寫上數字和符號。

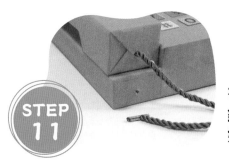

STEP 11

在電話筒和機身鑽兩個小洞，穿好手提袋繩。

完成！！

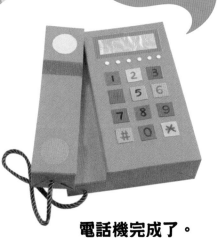

電話機完成了。

紙類
照相機

- 紙盒
- 紙杯
- 彩紙
- 膠紙
- 膠水
- 薯片筒蓋子
- 大、小樽蓋
- 彈簧筆的小彈簧
- 貼紙

製作步驟

STEP 1

照相機機身:用彩色紙包好紙盒。

STEP 2

薯片筒蓋子貼到機身上。

STEP 3

紙杯如圖剪下一段。

STEP 4

鏡頭:把紙杯貼到薯片筒蓋子上。

STEP 5

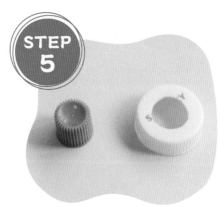

大樽蓋上鑽一個可以放入小樽蓋上端的洞。小樽蓋的底部比上部大,不會掉出來。

STEPS 6-7

在小樽蓋內塞入小彈簧，塞好紙巾固定。

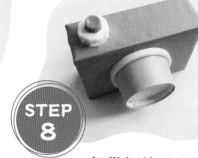

STEP 8

把做好的活動按鈕貼到相機上。

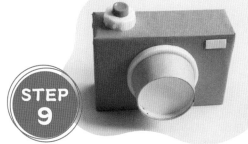

STEP 9

剪一個小長方形作閃光燈，貼到機身上。

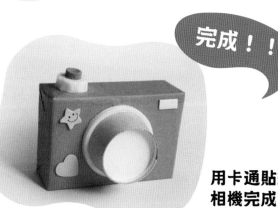

完成！！

用卡通貼紙裝飾，相機完成了。

紙類

溫馨小床

- 紙盒 2 個
- 彩紙
- 舊衣服
- 剪刀
- 膠水
- 貼紙

製作步驟

STEP 1

床頭、床尾：把紙盒裁
剪成兩部分。

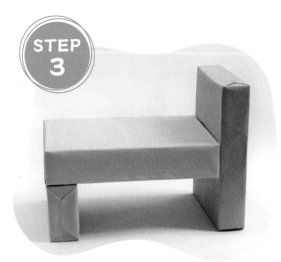

STEP 3

把三部分組合起來，小床
的基本結構完成了。

STEP 2

紙盒包上彩紙。

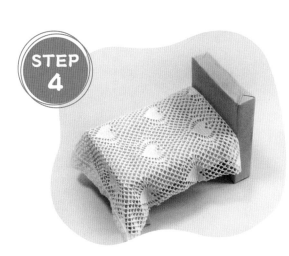

STEP 4

床單：用舊衣服剪成長
方形，鋪在小床上。

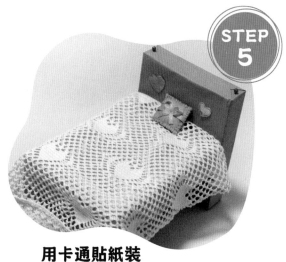

STEP 5

用卡通貼紙裝
飾床頭。

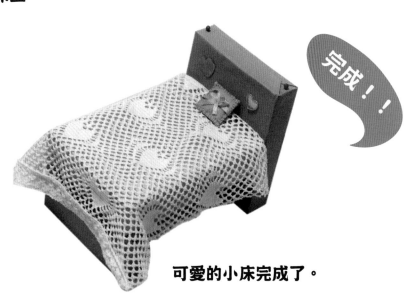

完成！！

可愛的小床完成了。

小鹿

· 廁紙筒 2 個
· 彩色紙
· 活動眼睛
· 膠水 **手工材料**
· 黑色筆
· 雙面膠紙

STEP 1

如圖剪好身體和頭部。

STEP 2

用彩色紙把身體和頭部兩端包好。

STEP 3

用彩色紙剪出長頸鹿的耳朵、身體和頭部。

STEP 4

用彩色紙捲成腿、脖子和鹿角。

STEP 5

把頭和身體用彩色紙包好。

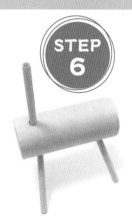

STEP 6

在身體上戳洞裝好
腿和脖子。

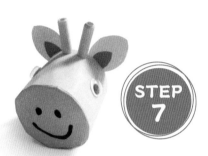

STEP 7

頭部貼上眼睛、耳朵、
角，畫上鼻子、嘴巴。

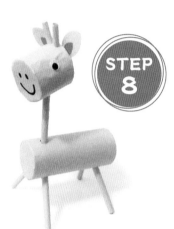

STEP 8

把頭插到脖子上。

STEP 9

用紙條搓成
尾巴。

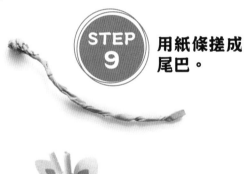

STEP 10

黏貼尾巴。

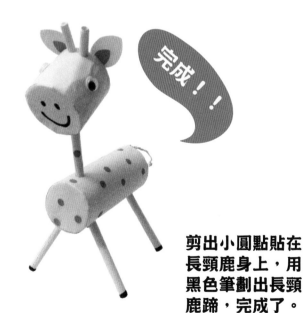

完成！！

剪出小圓點貼在
長頸鹿身上，用
黑色筆劃出長頸
鹿蹄，完成了。

西瓜車

手工材料
· 大透明膠
 紙筒
· 彩色紙
· 硬紙板
· 飲管
· 瓦通紙
· 白膠漿
· 剪刀

製作步驟

STEP 1

把透明膠紙筒切割成如圖所示的形狀。

STEP 2

兩側貼上硬紙板剪成的圓形。

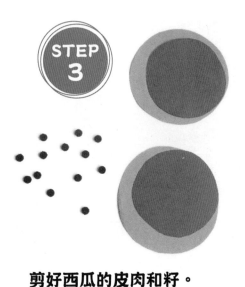

STEP 3

剪好西瓜的皮肉和籽。

STEP 4

把彩色紙貼到硬紙板圓形上。

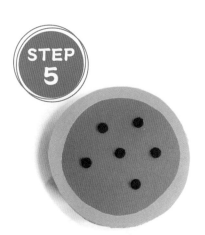

STEP 5

貼上西瓜籽。

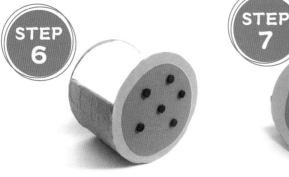

STEP 6

將外圈用綠色紙貼好。

STEP 7

兩側各鑽兩個洞，
插入飲管。

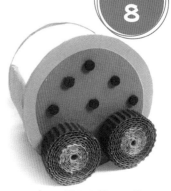

STEP 8

用瓦通紙剪一些長紙
條，捲起做輪子（捲
之前先塗點白膠漿讓
輪子更堅固）。

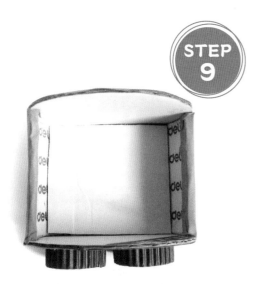

STEP 9

剪一個長方形蓋放
在西瓜車內底部。

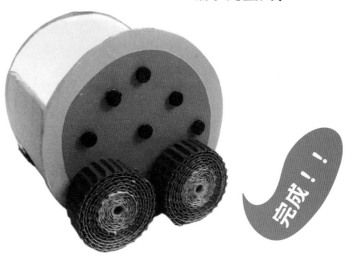

完成！！

西瓜車完成了，可以當玩具，
也可當小物品的收納盒。

新年舞龍

- 廁紙筒
- 彩色紙
- 活動眼睛
- 筆
- 漿糊
- 剪刀
- 打孔鉗
- 絲帶
- 即棄式筷子

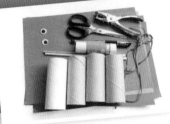

製作步驟

STEP 1

把三至四個廁紙筒剪成兩段。

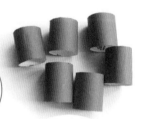

STEP 2

留一個做龍頭，其餘用紅色紙包上。

STEP 3

用白紙剪好牙齒，如圖貼在龍頭上。

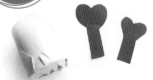

STEP 4

如圖剪好一大一小兩個帶柄的愛心。

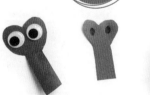

STEP 5

貼上眼睛，畫好鼻孔，貼到龍頭上。

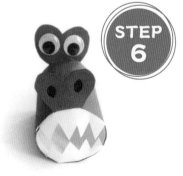

STEP 6

把龍頭包上紅色紙。

「龍」是中華民族世世代代崇拜的圖騰。世界上凡有華人居住的地方都把「龍」作為吉祥之物，在節慶、喜事、祝福、廟會期間，都有舞「龍」的習俗。我們用廁紙筒來製作喜慶的中國龍吧！

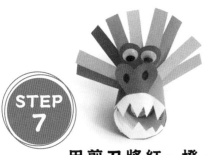

STEP 7

用剪刀將紅、橙、黃的紙剪出紙條，貼到脖子位置。

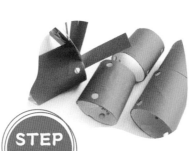

STEP 8

把龍頭和身體用打孔鉗打孔。

STEP 9

把尾巴段如圖捏扁。

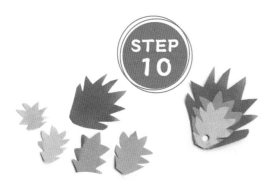

STEP 10

剪出如圖所示形狀，黏貼組成尾巴，打孔。

STEP 11

用絲帶把龍的各部件穿在一起，末端打結。

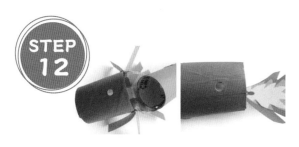

STEP 12

在龍頭和龍尾的底部打一個洞。

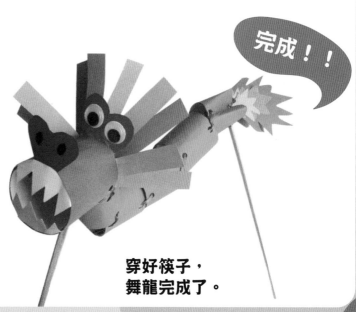

完成！！

穿好筷子，舞龍完成了。

紙類

柳樹

- 廁紙筒
- 綠色棉紙
- 橡筋圈
- 棕色彩筆

製作步驟

STEP 1

用棕色彩筆將廁紙筒塗成樹皮顏色。

STEP 2

綠色棉紙剪成一條條（一端不要剪斷）。

完成！！

STEP 3

剪好的棉紙捲起來，用橡筋圈紮好。

STEP 4

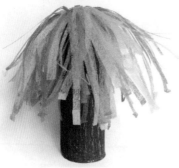

把棉紙插到廁紙筒裏，整理好，柳樹完成了。

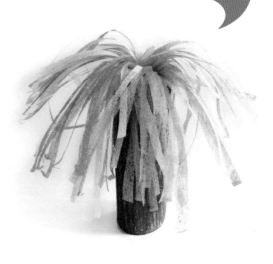

青蛙

手工材料

- 廁紙筒 3 個
- 活動眼睛
- 剪刀
- 白膠漿
- 透明膠
- 水彩顏料
- 綠色彩筆

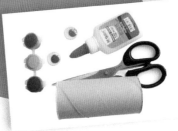

製作步驟

STEP 1

廁紙筒切成段，
可請家長幫忙！

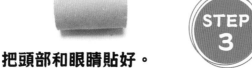

STEP 2

把頭部和眼睛貼好。

STEP 3

身體的部分：兩端剪成凹口。

STEP 4

拿兩段紙筒做成腿，
捏成如圖形狀。

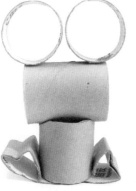

STEP 5

把身體和頭部組合，
腿和身體組合好。

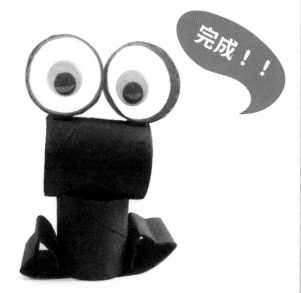

完成！！

塗上綠色的顏料，用透明膠
貼上眼睛，完成。

飛機

- 廁紙筒
- 卡紙（介乎手紙和紙板之間的厚紙）
- 彩色紙
- 雙面膠紙
- 剪刀

製作步驟

STEP 1

用彩色紙包好廁紙筒。

STEP 2

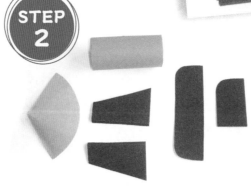

用卡紙剪好飛機各個部分：
機頭、機翼、機尾。

STEP 3

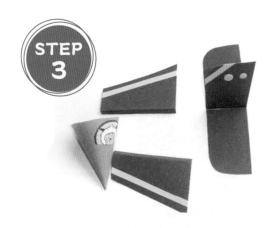

把機頭、機翼、機尾裝飾一下。

STEP 4

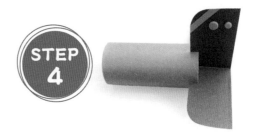

廁紙筒上剪一些切口，
插入機尾。

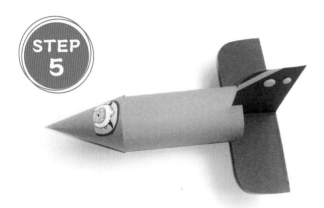

用雙面膠紙把機頭黏貼好。

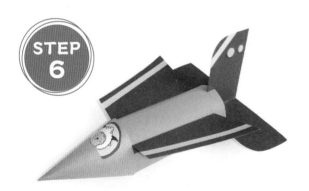

最後把機翼用雙面膠紙黏貼，
飛機完成了。

完成！！

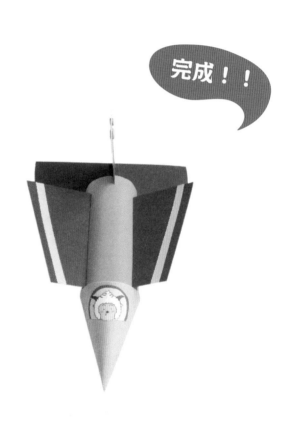

紙類

小蜜蜂

- 彩色紙
- 廁紙筒
- 雙面膠紙
- 膠水
- 剪刀
- 活動眼睛
- 毛球
- 毛毛條
- 打孔鉗
- 皺紙

製作步驟

STEP 1

把廁紙筒剪成兩段，
包上彩色紙。

STEP 2

根據剪下紙筒的高度
剪一些黑色紙條。

STEP 3

把黑紙條貼到紙筒上。

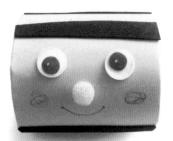

STEP 4

貼上眼睛、鼻子（毛球），
畫好嘴巴。

STEP 5

翅膀製作：把一張皺紙剪成圓形，用毛毛條紮成蝴蝶結。

STEP 6

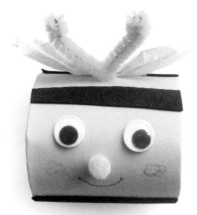

把翅膀貼到身體上。

STEP 7

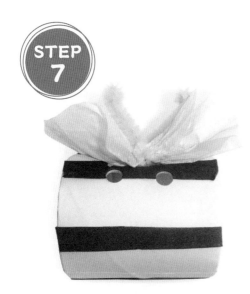

在背面頂部打兩個洞。

完成！！

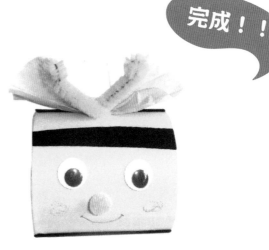

穿上細線掛起來，變成飛舞的小蜜蜂。

紙類

小鴨子

手工材料

· 廁紙筒
· 活動眼睛
· 彩色紙
· 剪刀
· 膠紙

製作步驟

 STEP 1

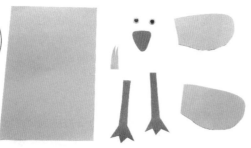

用彩紙剪好小鴨子的身體、
嘴巴、翅膀、頭髮、腳掌。

STEP 2

廁紙筒包上彩色紙。

STEP 3

貼上活動眼睛。

STEPS 4-5

 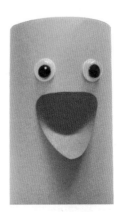

貼好小鴨子的嘴巴。注意做成
立體效果。

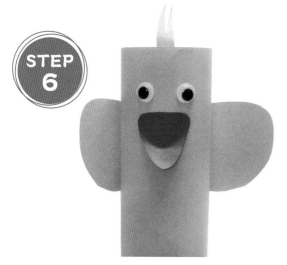

STEP 6

貼上小鴨子的頭髮和翅膀。

完成！！

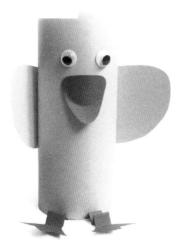

貼好腳掌，小鴨子完成了。

STEP 7

腳掌如圖摺幾下。

小狗

- 紙盒
- 彩紙
- 毛球
- 活動眼睛
- 膠水
- 剪刀

製作步驟

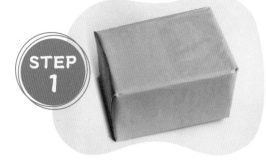

STEP 1

用彩紙包好紙盒。

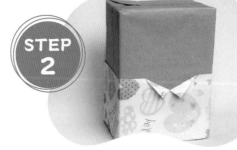

STEP 2

給小狗穿上花衣裳；用剪刀剪一下，摺出領子。

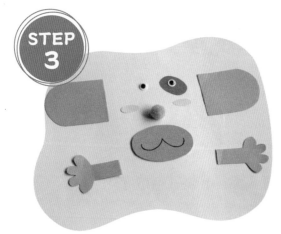

STEP 3

剪好耳朵、嘴巴、手、眼圈等。

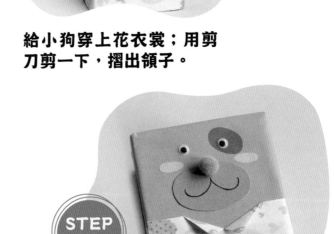

STEP 4

貼好小狗的眼睛、嘴巴、鼻子、胭脂等。

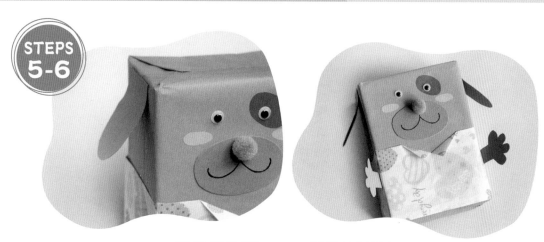

STEPS 5-6

耳朵稍微摺一下，黏貼到兩側。

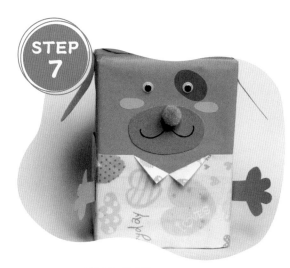

STEP 7

黏貼小手。

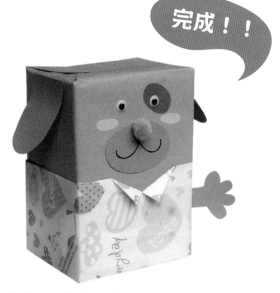

完成！！

小狗完成了。在頂部切一個可放入硬幣的口子，可當儲錢箱了。

牛奶盒龍舟

- 牛奶盒
- 彩色紙
- 卡紙
- 雙面膠紙
- 活動眼睛
- 剪刀
- 花邊剪刀
- 硬紙板

製作步驟

STEP 1

牛奶盒裁成兩半，包上橙色紙。

STEPS 2-3

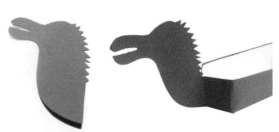

用橙色卡紙剪成如圖的龍頭，把龍頭貼到牛奶盒。

STEPS 4-5

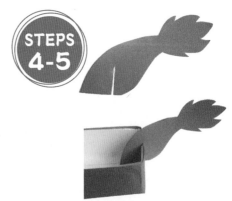

用橙色卡紙剪成如圖的尾巴，插入牛奶盒。

STEP 6

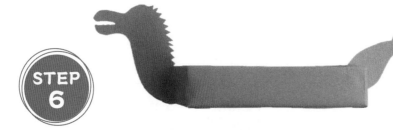

龍舟的基本樣子完成了，下面來裝飾龍舟。

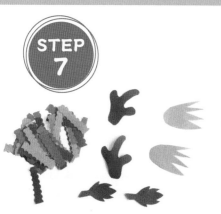

STEP 7

把彩色紙對摺剪出龍角、龍腮和尾巴（比剛才做的尾巴小一點）。用花邊剪刀剪出五厘米長的波浪條。如沒有花邊剪刀可隨意地剪成波浪形。

STEP 8

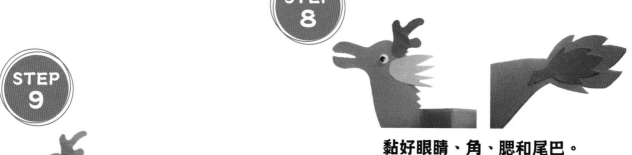

黏好眼睛、角、腮和尾巴。

STEP 9

黏貼龍的鱗片。剪去尾巴和脖子上多餘的紙條。

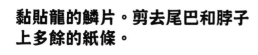

完成！！

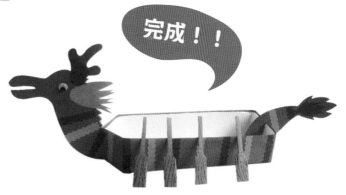

龍船完成了。最後用硬紙板剪幾隻木槳。

紙類

輪船筆筒

- 牛奶盒
- 紙盒
- 廁紙筒
- 毛毛條
- 剪刀
- 膠水
- 彩色紙

製作步驟

STEP 1

用紙盒剪一個長方形，
如圖黏貼到牛奶盒上方。

STEP 2

牛奶盒上如圖裁掉
一個正方形。

STEP 3

用白紙包好牛奶盒。

STEP 4

如圖包一層藍色紙。

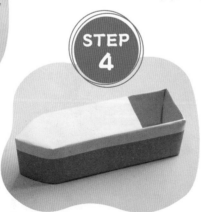

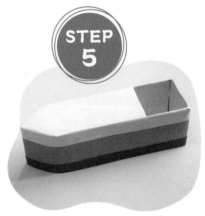

STEP 5

底部再包一層紅色紙。

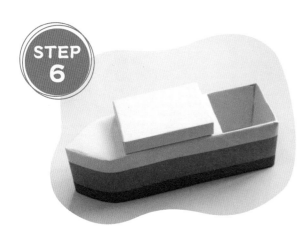

STEP 6

把小紙盒包上白紙貼到
牛奶盒上部。

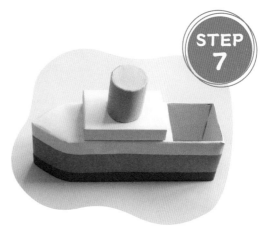

STEP 7

廁紙筒剪一半,包上黃色紙,
如圖貼好。

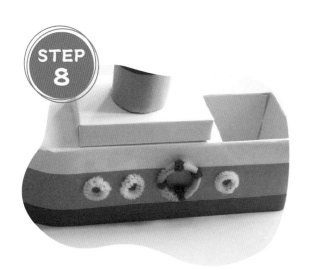

STEP 8

用毛毛條捲成救生圈,貼到船身上。

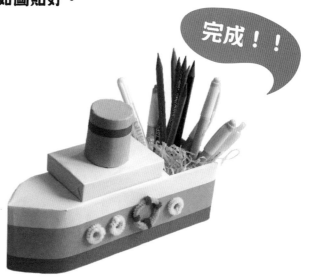

完成!!

放上筆,輪船筆筒完成了。

小老鼠

手工材料

- 紙碟
- 卡紙
- 活動眼睛
- 毛毛條
- 剪刀
- 雙面膠紙

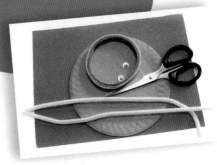

製作步驟

STEP 1

紙碟對摺。

STEP 2

剪兩隻大耳朵。

STEP 3

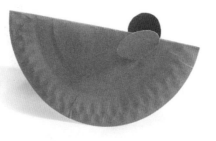

用雙面膠紙將耳朵黏貼到
紙碟兩側。

STEP 4

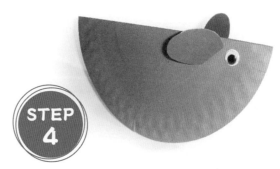

貼上活動眼睛。

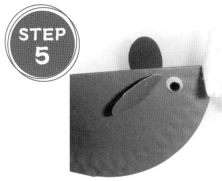

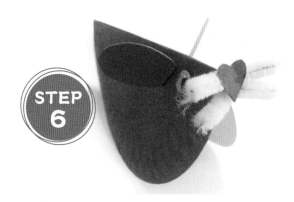

在紙碟的尖端鑽一個小洞，把毛
毛條穿過洞做成交叉的鬍子。

鼻子：剪一個愛心，貼在鬍子上。

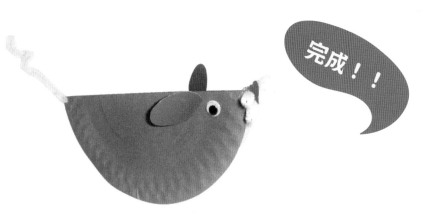

完成！！

同樣在尾巴位置鑽個小洞，穿上毛毛條
尾巴，小老鼠完成了。用手指輕輕地撥
動尾巴或頭部，小老鼠會搖擺。

小貓

・紙碟
・彩紙
・膠水
・剪刀
・活動眼睛

手工材料

製作步驟

STEP 1

紙碟如圖剪成兩部分，彎彎的是小貓的身體。

STEP 2

把剪下的中間部分修剪成頭和尾巴；用彩紙剪出鬍子和嘴巴。

STEP 3

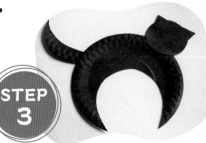

黏貼好頭和尾巴。

STEP 4

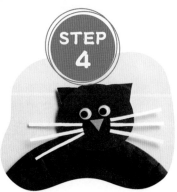

貼上眼睛、嘴巴和鬍子。

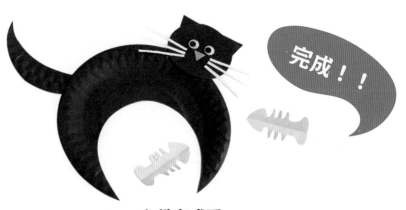

完成！！

小貓完成了。

小鳥的家

・紙碟
・樹枝
・毛球
・活動眼睛
・釘書機
・剪刀
・膠水
・海棉紙
・紙巾
・羽毛

手工材料

製作步驟

STEP 1

紙碟剪成兩半，用釘書機釘在一起。

STEP 2

樹枝折成小段貼好。

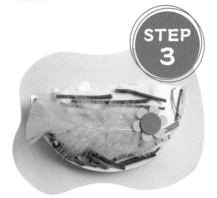

STEP 3

用羽毛和海棉紙小花裝飾，紙碟裏塞上紙巾。

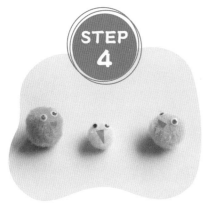

STEP 4

毛球貼上眼睛和嘴巴。

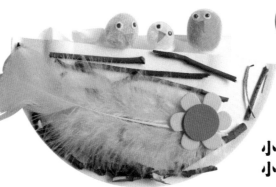

完成！！

小鳥黏貼到鳥窩上，小鳥的家完成了。

105

紙類

杯子金魚

手工材料

- 紙杯
- 活動眼睛
- 雙面膠紙
- 彩色紙
- 閃光膠水
- 水彩顏料

製作步驟

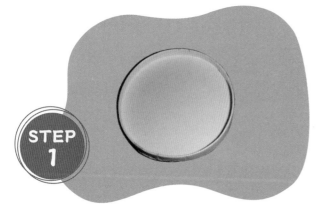

STEP 1

紙杯底部剪下來。

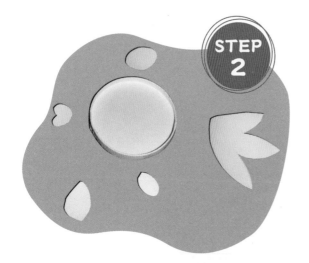

STEP 2

用紙杯其他部分剪出金魚的嘴巴、尾巴和魚鰭。

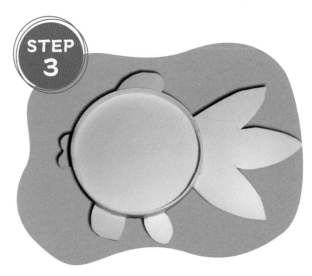

STEP 3

用雙面膠紙黏貼好。

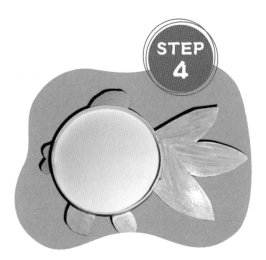

用顏料塗上顏色。

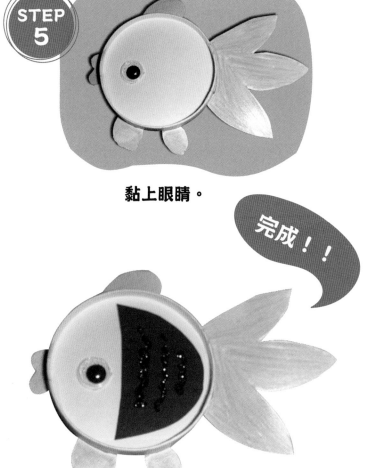

黏上眼睛。

完成！！

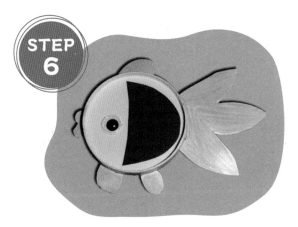

用卡紙剪一塊半圓形
裝飾魚身。

最後用閃光膠水畫上魚鱗（沒有閃光
膠水可用卡紙剪成魚鱗黏貼）。

乳酪底盒花朵貼畫

- 乳酪底盒
- 剪刀
- 雙面膠紙
- 白紙
- 綠色紙
- 粉色海棉紙

製作步驟

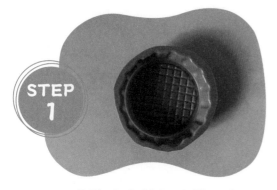

STEP 1

乳酪底盒按杯孔剪下來，
修剪成圓形。

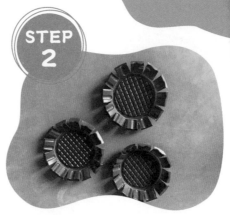

STEP 2

將乳酪底盒圓形的邊沿剪
成花瓣形狀。

STEP 3

用綠色紙剪 6 根粗細不同的紙
條；粉色海棉紙剪成數個心型。

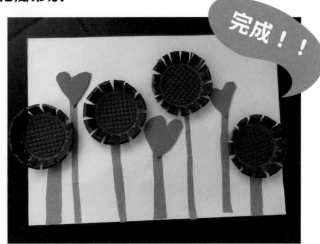

完成！！

如圖，將剪好的各部分黏貼
到白紙上，完成。

膠樽蓋小魚

手工材料

- 卡紙
- 瓦通紙
- 樽蓋
- 剪刀
- 膠水
- 活動眼睛
- 記號筆
- 鉛筆

製作步驟

STEP 1

將樽蓋放在卡紙上畫成圓形。

STEP 2

再畫上嘴巴、尾巴、魚鰭。

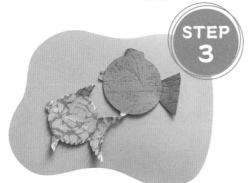

STEP 3

剪下小魚的形狀。

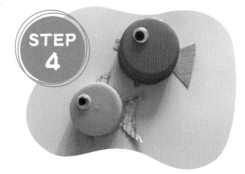

STEP 4

貼上樽蓋及眼睛。

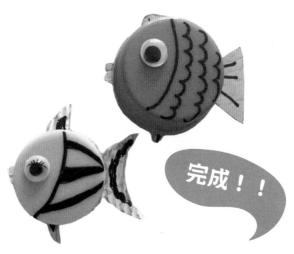

畫上魚鱗圖案，小魚完成。

完成！！

洗衣桶動物收納盒

- 洗衣液桶
 或洗潔精桶
- 記號筆
- 水彩筆
- 剪刀
- 活動眼睛

製作步驟

STEP 1

用水彩筆在洗衣液桶畫出小貓的草圖。

STEP 2

剪下小貓，用濕布擦去水彩筆線條（洗衣液桶比較硬，修剪時注意安全）。

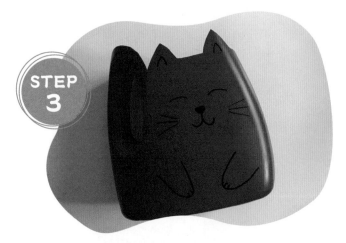

STEP 3

用記號筆重新畫好小貓。

110

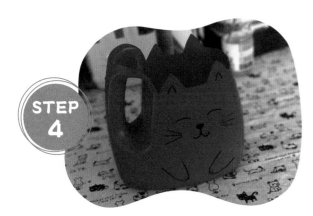

STEP 4

小貓收納盒完成了。

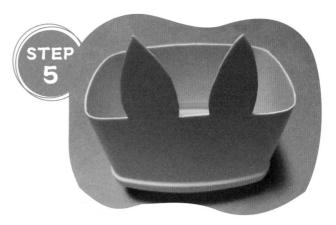

STEP 5

使用類似的做法，用洗潔精桶剪好小兔子。

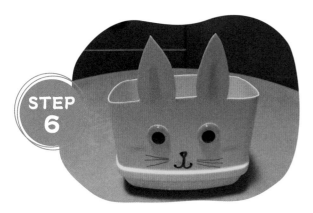

STEP 6

貼上眼睛、畫上嘴巴和鬍子，用蠟筆畫出淡粉色的耳朵和胭脂。

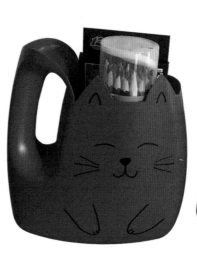

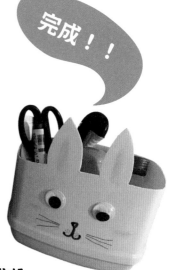

完成！！

可愛的小貓和小兔子收納盒可放置學習用品。

飲管吹畫梅花

- 水彩顏料
- 飲管
- 畫紙
- 棉棒

製作步驟

STEP 1

將黑色顏料用水調稀一點（或可直接使用墨水）。滴到畫紙上，用飲管向各個方向吹滴。

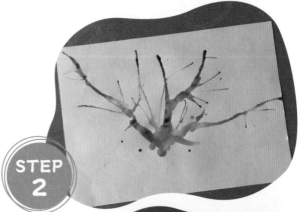

STEP 2

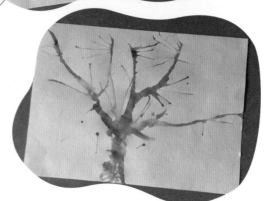

吹出來的效果圖。

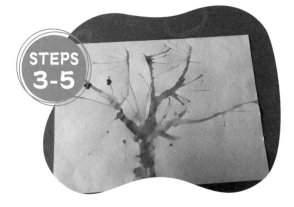

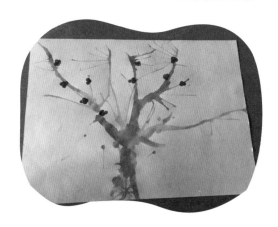

用棉棒蘸紅色顏料點出花瓣，
注意花朵的分佈。

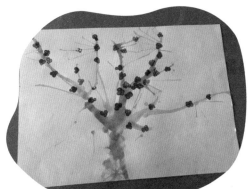

完成！！

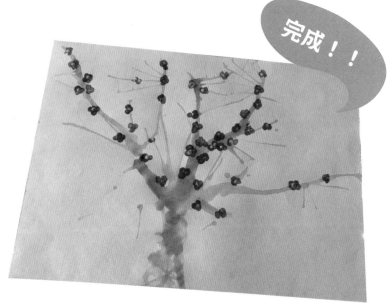

再用棉棒蘸黃色顏料點出花蕊，完成。

STEPS
3-5

塑膠類
膠袋胖胖魚

手工材料

· 塑膠袋
· 彩色紙
· 雙面膠紙
· 剪刀
· 水彩筆
· 細線

製作步驟

STEP 1

魚鱗：將彩色紙剪成大小不一的圓形。

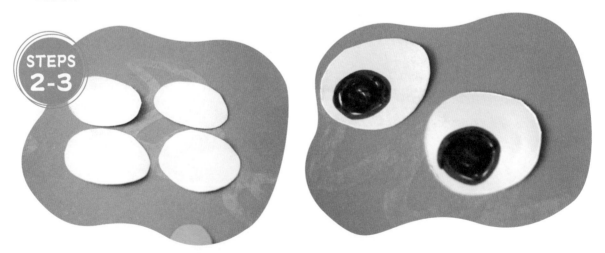

STEPS 2-3

眼睛：剪兩個白色圓紙片畫上眼珠子。

114

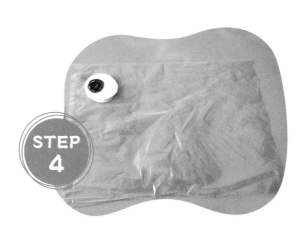

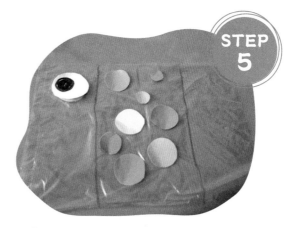

將兩隻眼睛對稱地黏貼於塑膠
袋左上角的兩面。

塑膠袋用水彩筆劃分成三部分。
在中間部分貼上彩色小圓紙片。

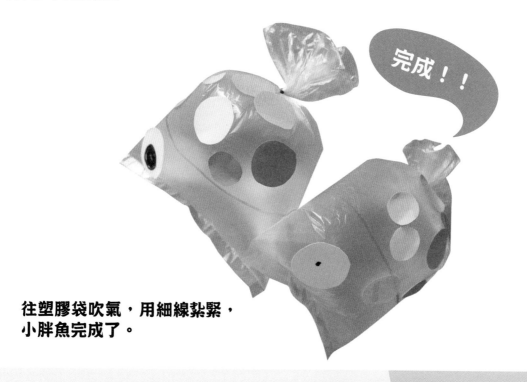

完成！！

往塑膠袋吹氣，用細線紮緊，
小胖魚完成了。

塑膠類

洗衣液桶花盆

製作步驟

STEP 1

洗衣液桶如圖裁剪妥當。

STEPS 2-3

洗衣液桶的塑膠料較厚，先用剪刀把邊沿
剪成一個個小三角形的形狀。

116

STEP 4

再用剪刀修剪成花瓣形圓角。

STEP 5

用漂亮的彩色膠紙將標籤黏蓋好。

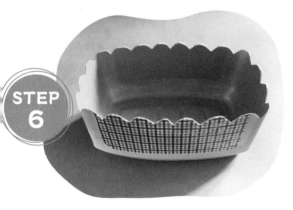

STEP 6

簡單的花盆完成了！也可給小朋友用來作蠟筆之類的收納盒。

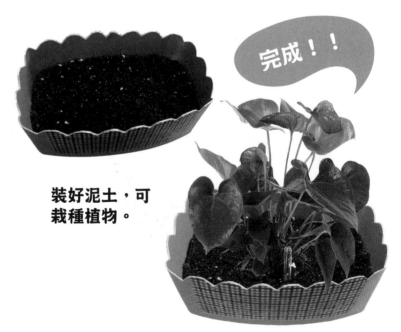

完成！！

裝好泥土，可栽種植物。

玩具收納桶

- 油膠桶
- 彩色膠紙
- 廢紙袋拆下的手提繩
- 剪刀
- 打孔鉗

製作步驟

STEP 1

把油膠桶如圖剪去頂部。

STEP 2

油膠桶邊沿貼上一圈彩色膠紙。

STEP 3

彩色膠紙往內摺，黏貼好，可預防邊沿劃傷小朋友雙手。

STEP 4

用打孔鉗打洞。

STEP 5

如圖，將手提繩穿到油膠桶。

完成！！

玩具收納桶完成了。

塑膠類

膠樽印小花

· 畫紙
· 彩色鈕扣
· 膠水
· 飲料膠樽
· 水彩顏料
· 彩筆

製作步驟

STEPS
1-3

在畫碟擠上兩、三種顏料，膠樽
底部蘸顏料印到畫紙上。

120

STEP 4

在花朵中心貼上鈕扣。

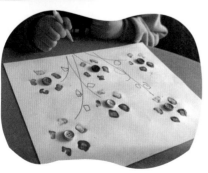

STEP 5

用綠色筆給花朵畫上枝葉。

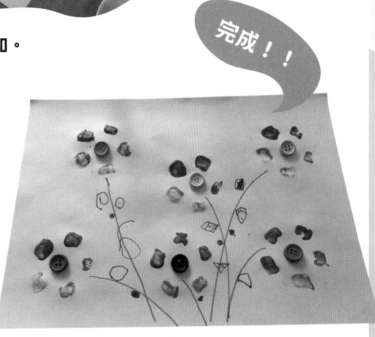

完成！！

漂亮簡單的花朵完成了。

月餅盒小燈籠

- 月餅膠盒 2 個
- 小禮品上的中國結
 （可用毛線代替）
- 利是封
- 彩色膠紙
- 星星貼紙
- 剪刀

製作步驟

STEP 1

月餅盒中間戳一個孔。

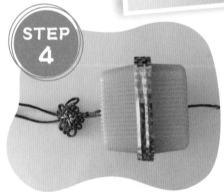

STEP 4

穿上另一半月餅盒，
用彩色膠紙黏貼好。

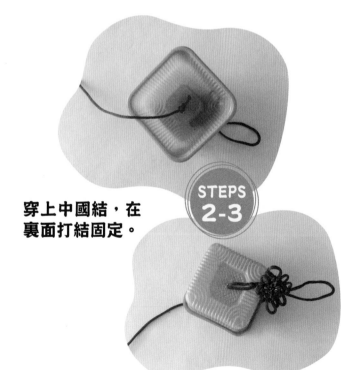

STEPS 2-3

穿上中國結，在
裏面打結固定。

STEP 5

在繩子末端打結。

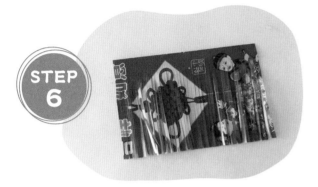

STEP 6

將利是封剪成幼條狀。

STEP 7

燈籠穗：將剪好的利是封捲在繩子打結的上方位置，用膠紙貼好。

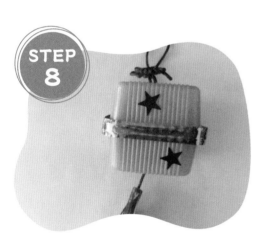

STEP 8

貼上星星裝飾燈籠。

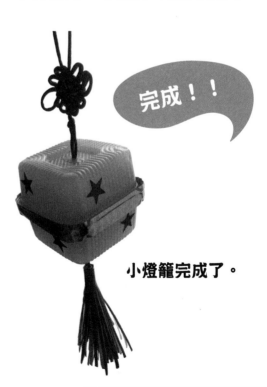

完成！！

小燈籠完成了。

塑膠類
益力多小火車

製作步驟

STEP 1

取一個益力多樽，如圖剪好。

STEP 2

火車頭：如圖黏貼到另一個益力多樽上。

STEP 3

車軸：用錐子戳洞，穿上筷子。

STEP 4

輪子：樽蓋上戳洞，穿在筷子上。

STEP 5

在火車頭的樽上戳兩個小洞。

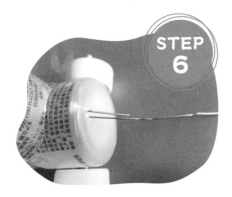

STEP 6

把萬子夾打開，
如圖勾在小洞上。

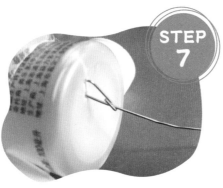

STEP 7

用鉗子固定鐵絲。

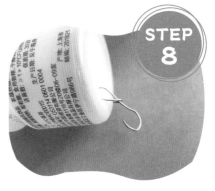

STEP 8

萬子夾另一頭做一個彎鈎。

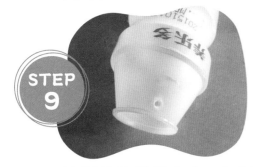

STEP 9

取另外的樽做車廂，如圖
戳一個小洞。

STEP 10

彎鈎把車廂連接起來。

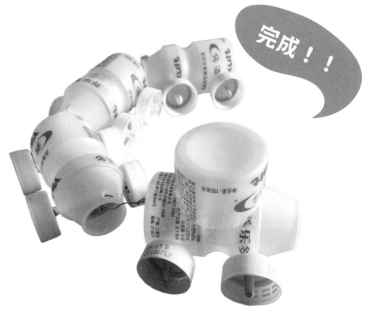

完成！！

小火車完成了。

塑膠類

小怪物花盆

手工材料

- 油膠桶
- 塑膠彩
- 水彩筆
- 剪刀
- 刴刀

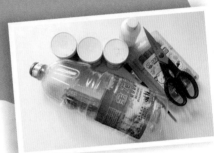

製作步驟

STEP 1

油桶清洗乾淨，剪下油桶的下半部分。

STEP 2

用水彩筆在油桶上畫出草圖。

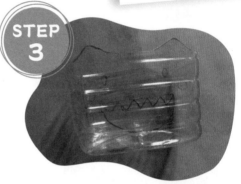

STEP 3

按小怪物的輪廓線剪好膠桶。

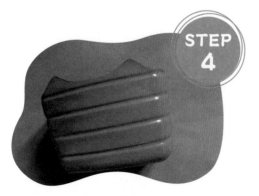

STEP 4

塗上顏料。

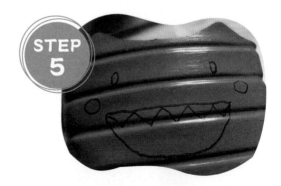

STEP 5

重新畫出小怪物的表情。

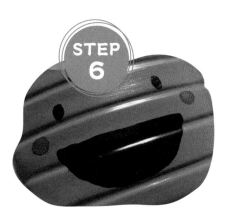

在表情上填滿顏色。

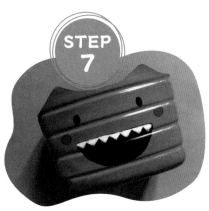

畫上小怪物的尖牙齒。

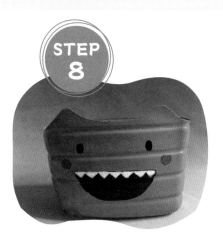

花盆完成了。

完成！！

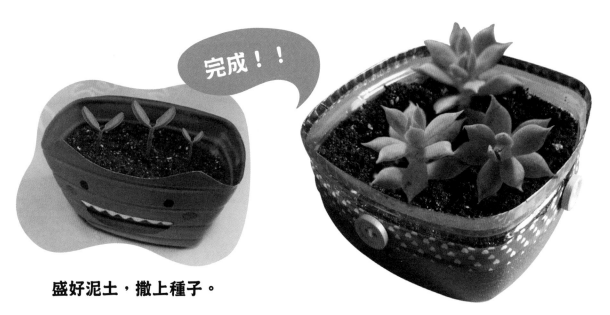

盛好泥土，撒上種子。

小朋友可用油膠桶製作
各種風格的花盆。

熊貓

- 白色紙
- 黑色紙
- 益力多樽
- 活動眼睛
- 剪刀
- 膠水
- 刷子

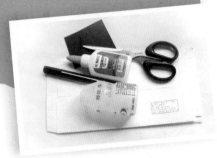

製作步驟

STEP 1

白色紙剪成一厘米紙條。

STEP 3

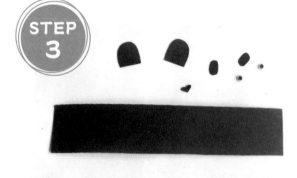

黑色紙剪出熊貓的耳朵、眼睛、鼻子、身體。

STEP 2

把白色紙條一條條貼到樽上。

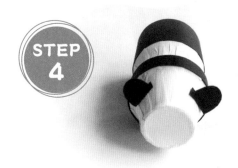

STEP 4

將黑黑的腿和胳膊貼在樽上，
黏上耳朵。

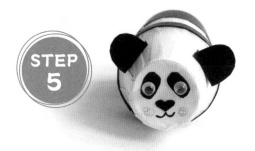

STEP 5

依次貼上黑眼圈、活動眼睛、
鼻子，畫上嘴巴、胭脂。

完成！！

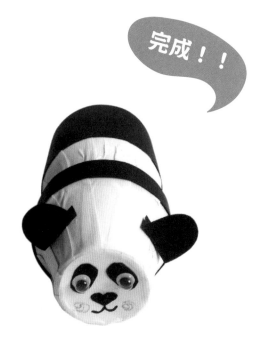

熊貓完成了，也可用其他
飲料樽試試做。

小熊收納盒

- 飲用水膠樽
- 塑膠彩
- 畫筆
- 調色盤
- 剪刀
- 紙

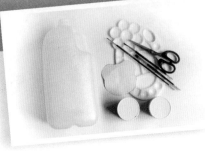

製作步驟

STEP 1

畫一個小熊頭，如圖用膠紙貼在水樽上，也可以畫小兔頭、小豬頭等。

STEP 2

水桶的背面畫出掛鈎部分。

STEP 3

沿小熊頭和畫好的線剪好；掛鈎部分打洞。

STEP 4

把膠紙重新貼到小熊耳朵的位置，刷上顏料。

家裏經常有飲用水樽，扔掉很可惜，可把水樽廢物利用製作收納盒。可愛的小熊收納盒可存放很多東西，如筆筒或掛於洗手間放洗浴用品。

STEP 5

顏料乾後，拿掉紙片，做出小熊頭的效果。

STEP 6

把小熊頭塗上顏色。

完成！！

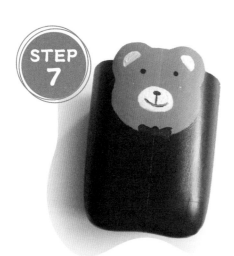

STEP 7

畫上小熊的表情和蝴蝶結。

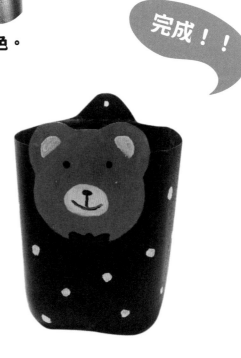

小熊的衣服畫上圓點裝飾，小熊收納盒完成了。

帆船

- 大洗潔精膠樽
- 彩色卡紙
- 毛毛條
- 雙面膠紙
- 剪刀
- 飲管或竹籤
- 發泡膠

製作步驟

STEP 1

船身：把洗潔精膠樽底部剪下來。

STEP 2

剪一小塊發泡膠，插上飲管。

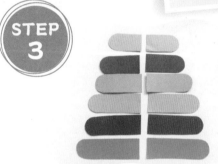

STEP 3

將卡紙剪成如圖的樣子當作帆布。

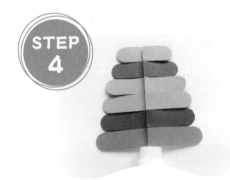

STEP 4

用雙面膠紙貼到飲管上。

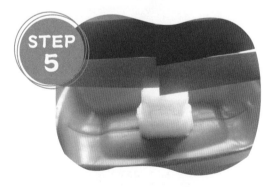

STEP 5

把船帆貼到小船中心。

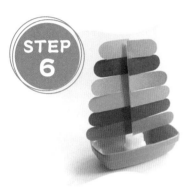

STEP 6

帆船的基本樣子完成了。

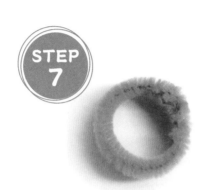

STEP 7

用毛毛條做一個直徑兩厘米的圓環。

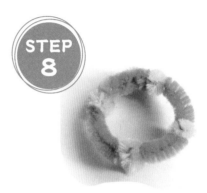

STEP 8

用另一種顏色的毛毛條搭配,救生圈完成了。

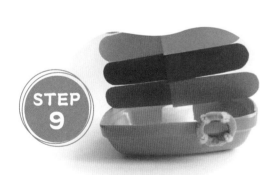

STEP 9

把救生圈貼到帆船上。

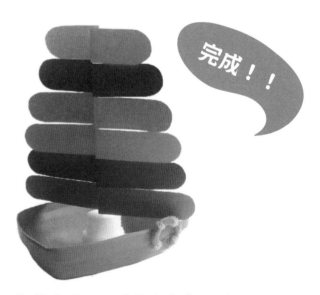

完成!!

帆船完成,可以放在水裏玩了。

愛心掛飾

手工材料

- 膠樽
- 彩色膠紙
- 針線
- 剪刀
- 即棄式筷子

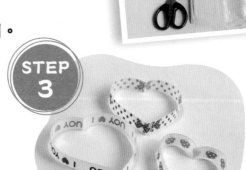

製作步驟

STEP 1

把膠樽剪成 1.5 厘米寬的圈圈。

STEP 2

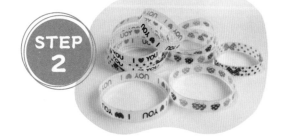

把圈圈貼上彩色膠紙。

STEP 3

把圈圈壓成心形。

STEP 4

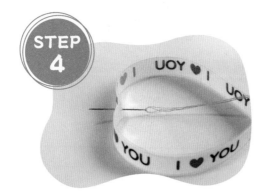

用針線串起來。

STEP 5

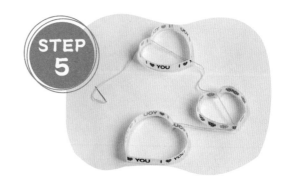

三個愛心為一組。

STEP 6

製成四組愛心。

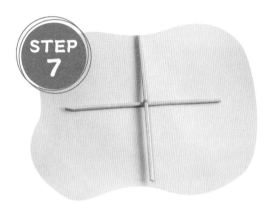

STEP 7

把筷子綑成十字形。

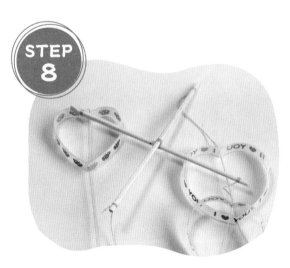

STEP 8

把穿好的愛心繫於筷子上。

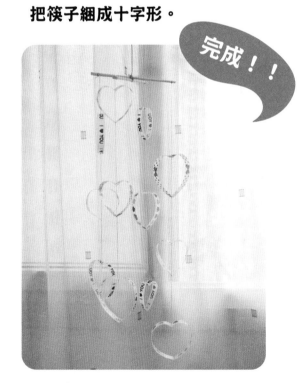

完成！！

繫上懸掛的線，愛心掛飾完成了。

塑膠類

筆筒

· 膠樽
· 打孔鉗
· 剅刀
· 繩子
· 剪刀

製作步驟

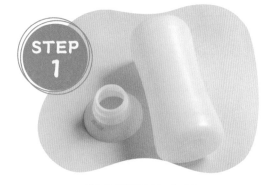

STEP 1

剪去膠樽的上端。

STEP 2

用打孔鉗打孔，可打一排
或兩排，用繩子穿起來。

STEP 3

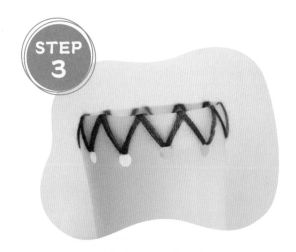

可以有不同的穿法。

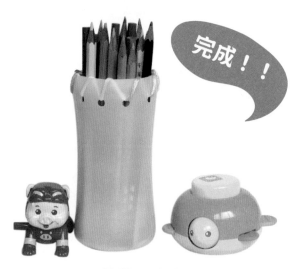

完成！！

筆筒完成了。

136

手袋

手工材料

- 扁塑膠樽
- 毛毛條
- 珠子
- 鈕扣
- 針線
- 刡刀
- 剪刀
- 打孔鉗

備註：最好選較軟、較薄及
有顏色的膠樽。

STEP 1

把膠樽修剪成如圖的樣子。

STEP 2

縫上鈕扣。

STEP 3

把包包蓋子摺下來，
打洞扣在扣子上。

完成！！

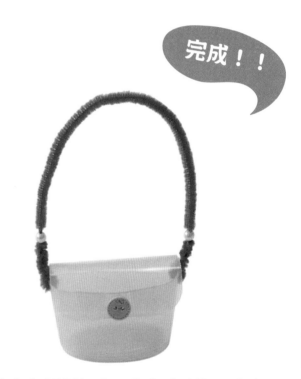

在包包兩側打孔，穿上毛毛條，毛毛
條兩端用珠子裝飾，手袋完成了。

塑膠類

蝴蝶

- 彩色紙
- 毛毛條
- 膠樽
- 毛球
- 剪刀
- 閃片
- 活動眼睛

製作步驟

STEP 1

兩張紙重疊一起對摺，
剪出蝴蝶的輪廓。

STEP 2

其中一個蝴蝶如圖剪好。

STEP 3

把剪好的兩個蝴蝶黏貼。

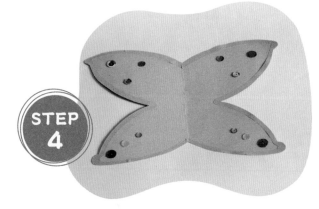

STEP 4

用閃片裝飾蝴蝶。

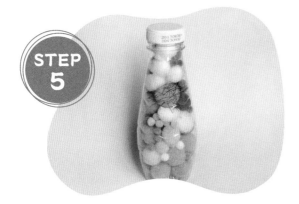

STEP 5

膠樽裝滿毛球。

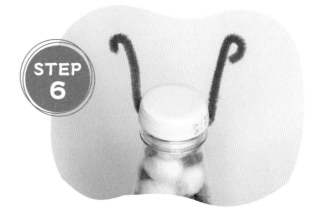

STEP 6

打開蓋子，把毛毛條夾在裏面，
彎成蝴蝶的觸角。

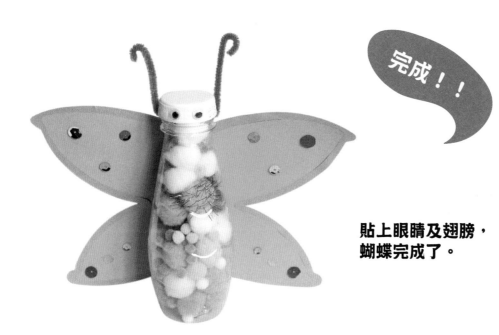

完成！！

貼上眼睛及翅膀，
蝴蝶完成了。

檯燈

- 膠樽
- 即棄式碗
- 塑膠彩
- 雙面膠紙
- 海棉花朵貼紙
- 剪刀
- 剙刀

製作步驟

STEP 1

燈罩：把即棄式碗塗上顏色。

STEP 2

用花朵貼紙裝飾燈罩。

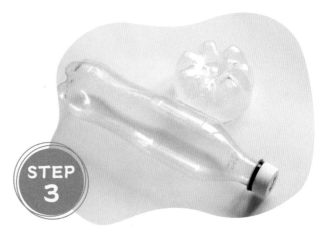

STEP 3

把大膠樽的底部如圖剪下來。

STEP
4

把兩部分膠樽組合黏貼。

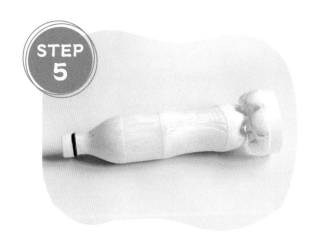

STEP
5

塗上顏料。

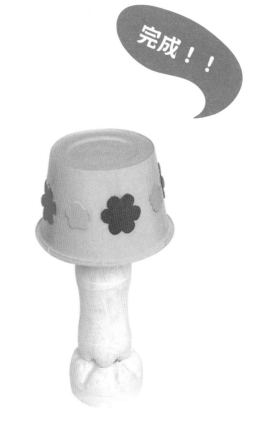

完成！！

把燈罩蓋上去，檯燈完成了。

塑膠類
我的媽媽

製作步驟

手工材料

- 膠樽
- 塑膠彩
- 毛線
- 即棄式膠匙
- 珠子
- 活動眼睛
- 毛毛條
- 雙面膠紙
- 彩筆

STEP 1

頭髮：把毛線捲在紙板上，然後剪斷紮成一把。舊毛線會形成天然的曲髮。

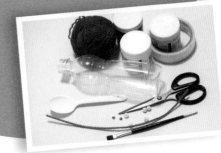

STEP 3

把頭髮貼到膠匙上。

STEP 2

膠匙貼上眼睛，畫上鼻子、嘴巴。

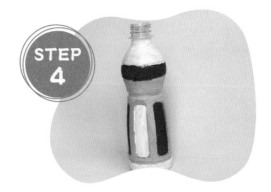

STEP 4

膠樽塗上顏色，就像一條裙子。

142

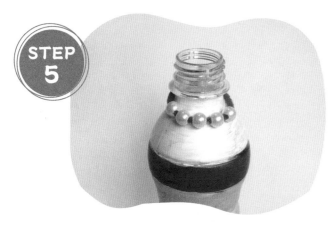

用毛毛條穿上珠子製成項鍊。

完成！！

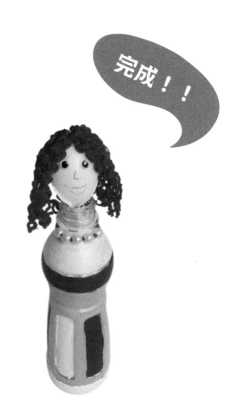

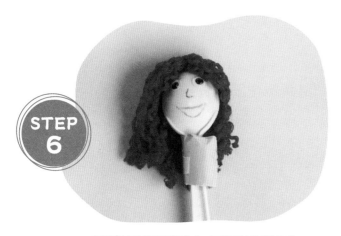

用廢紙把膠匙如圖圍繞幾圈。

把膠匙放到膠樽，我的媽媽
小玩偶完成了。小朋友可以
根據媽媽的特點來製作。

塑膠類

小怪物

手工材料

- 膠樽
- 毛毛條
- 活動眼睛
- 皺紙
- 膠水
- 刴刀
- 膠紙
- 彩色紙

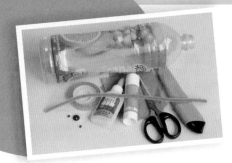

STEP 1

把膠樽底和上端剪下來。

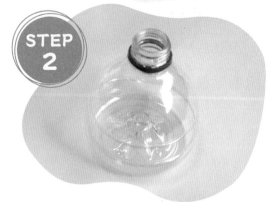

STEP 2

用膠紙把兩部分黏貼好。

STEP 3

把毛毛條剪成三段，如圖紮好。

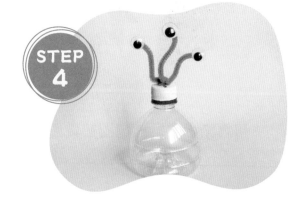

STEP 4

貼上三隻眼睛，貼到瓶蓋上。

小花傘

- 膠樽
- 大飲管
- 彩色膠紙
- 剪刀

製作步驟

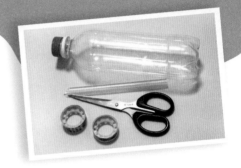

STEP 1

膠樽如圖剪成兩段。

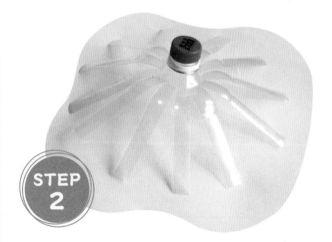

STEP 2

把膠樽等份分成十二份或八份。

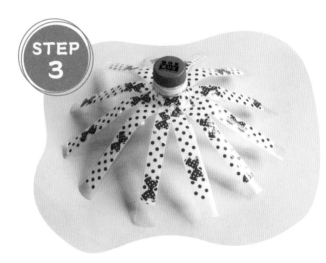

STEP 3

貼上彩色膠紙。

146

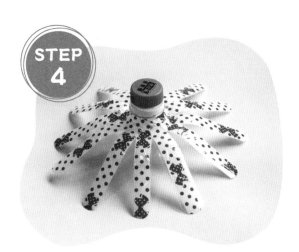

STEP 4

把邊沿修剪得圓潤一點。

STEP 5

把飲管一端包上廢紙。

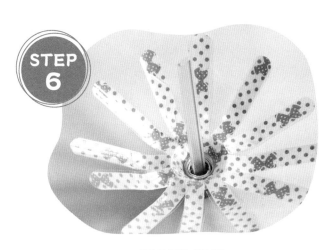

STEP 6

插到樽蓋裏。

完成！！

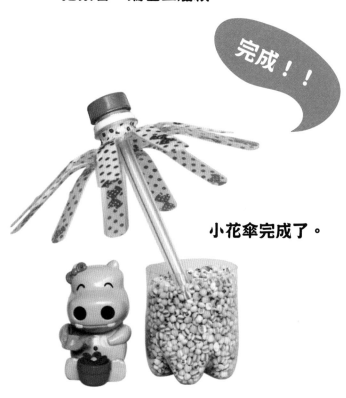

小花傘完成了。

果凍杯小老鼠

- 果凍杯
- 塑膠彩
- 卡紙
- 毛線
- 活動眼睛
- 剪刀
- 膠紙

製作步驟

STEP 1

果凍杯塗上顏色。用卡紙剪兩個圓圓的大耳朵。

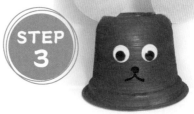

STEP 3

貼上眼睛、嘴巴。

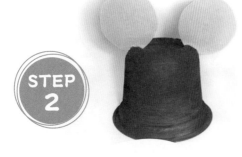

STEP 2

在果凍杯上切兩個口子，分別插上耳朵（小朋友可用膠紙黏貼耳朵）。

完成！！

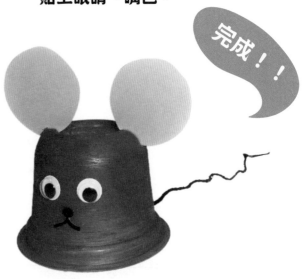

用膠紙貼上毛線作為黑尾巴，小老鼠完成了。

148

果凍杯南瓜

手工材料

- 大果凍杯
- 綠色毛毛條
- 綠色紙
- 橙色燈籠紙
- 剪刀
- 膠水
- 透明膠
- 筆

製作步驟

STEP 1

燈籠紙剪成小紙片，
一片片貼到果凍杯。

STEP 4

用透明膠將毛毛條
貼到頂上。

STEP 5

用筆捲一個筒狀，
剪成南瓜蒂。

STEP 2

把黏貼好的杯子晾乾，
南瓜身體完成。

STEP 3

用筆把毛毛條捲成卷。

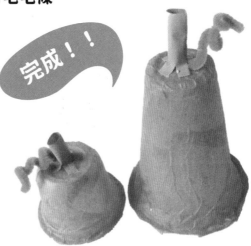

完成！！

黏貼南瓜蒂，完成。也可用膠杯製作大南瓜。

塑膠類

膠匙烏龜

・卡紙
・瓦通紙
・即棄式膠匙
・快餐盒蓋子
・剪刀
・雙面膠紙
・活動眼睛

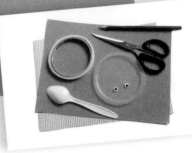

製作步驟

把蓋子放在卡紙上畫一個圓，剪下來。

把圓形紙和蓋子黏貼一起。

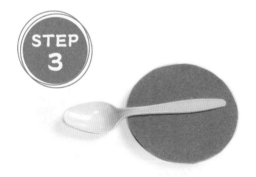

把膠匙貼在蓋子上。

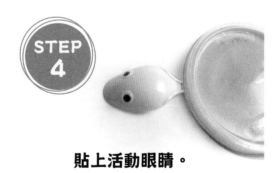

貼上活動眼睛。

用瓦通紙剪好烏龜的腿
和小尾巴。

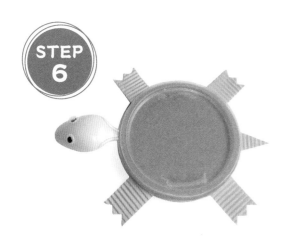

貼上腿及小尾巴，小烏龜
的基本形狀完成。

完成！！

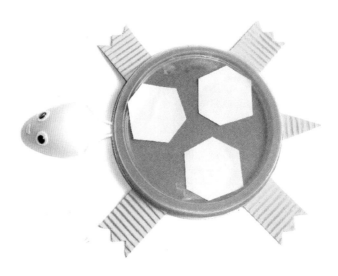

給小烏龜的外殼加點裝飾，完成了。

塑膠類

膠匙小女孩

手工材料

- 即棄式膠匙
- 閃片
- 毛線
- 毛毛條
- 活動眼睛
- 剪刀
- 雙面膠紙
- 彩色紙

製作步驟

STEP 1

橙色的毛毛條如圖繞好成圍巾；貼上眼睛、鼻子、嘴巴。

STEP 4

用閃片當鈕扣貼在膠匙柄，漂亮的小女孩完成了。

STEP 2

頭髮製作：剪一些毛線用雙面膠紙黏貼在膠匙。

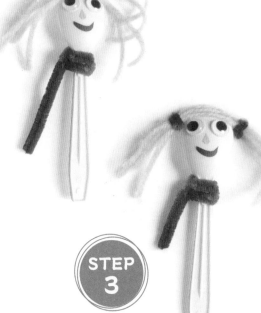

STEP 3

用毛毛條給頭髮紮成小辮。

完成！！

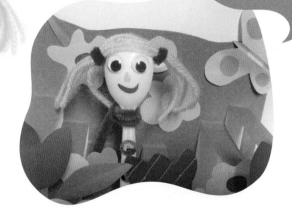

小青蛇

手工材料

· 膠樽
· 海棉紙
· 活動眼睛
· 剪刀
· 水彩筆
· 膠紙

製作步驟

STEP 1

用水彩筆在樽上畫出小蛇嘴巴的輪廓，用剪刀剪去多餘部分。

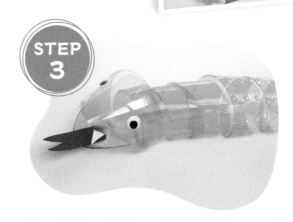

STEP 3

貼上眼睛、牙齒、海棉紙剪的紅舌頭。

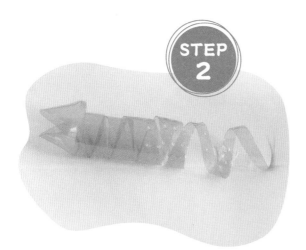

STEP 2

膠樽剪成一圈圈。

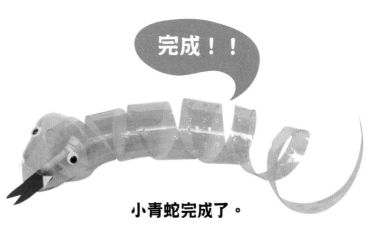

完成！！

小青蛇完成了。

153

塑膠類
小汽車

製作步驟

手工材料

・膠樽
・彩色紙
・膠樽蓋
・大頭針
・飲管
・膠水
・透明膠
・剪刀
・釘子
・錘子

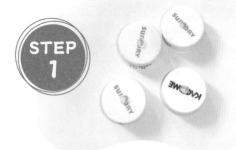

STEP 1

用釘子在樽蓋中心打孔。

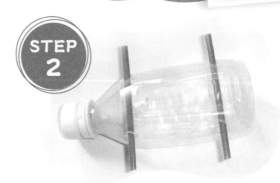

STEP 2

在膠樽鑽四個孔，插上飲管。

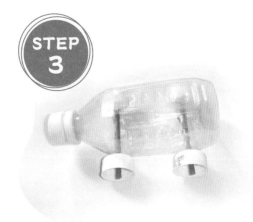

STEP 3

樽蓋套到飲管上當輪子。

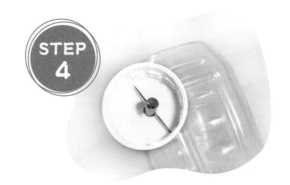

STEP 4

用大頭針穿過飲管固定輪子；
可以彎曲大頭針。

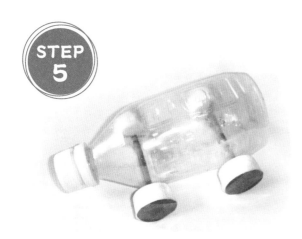

STEP 5

在輪子側面貼上圓紙片。

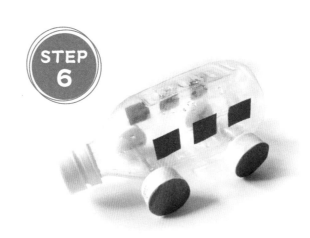

STEP 6

車窗：剪一些小長方形貼到樽身上。

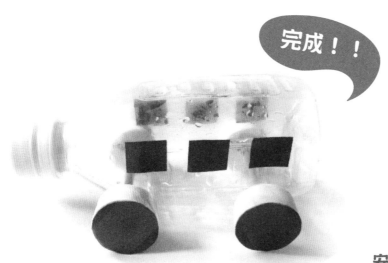

完成！！

小汽車完成了。

安全提示：對於年齡較
小的小朋友，請家長幫
忙打孔，固定輪子。

塑膠類

小豬

手工材料

- 膠樽
- 瓦通紙
- 毛毛條
- 剷刀
- 膠紙
- 剪刀
- 塑膠彩
- 活動眼睛

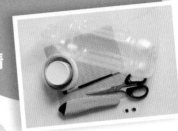

製作步驟

STEP 1

把膠樽中間切掉一段。

STEP 2

把兩部分樽插在一起。如想做成儲錢箱，在樽上切個投硬幣的口子。

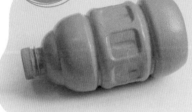

STEP 3

塗上顏色。

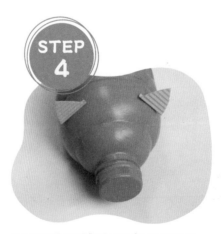

STEP 4

用瓦通紙剪出三角形耳朵，貼在樽上。

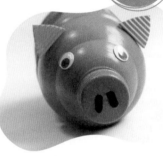

STEP 5

貼上眼睛、鼻孔。

156

STEP 6

用瓦通紙捲成 1.5 厘米高
的圓柱，作為腿部。

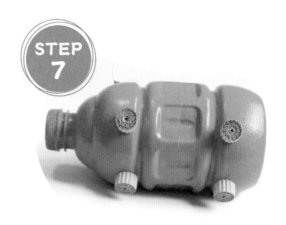

STEP 7

把腿貼好。

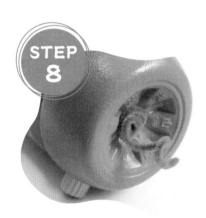

STEP 8

用毛毛條捲成尾巴，在
樽底打孔，穿上尾巴。

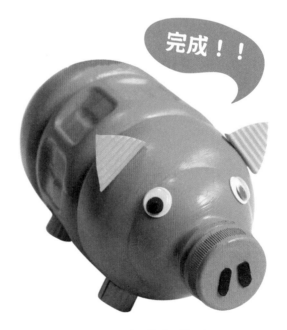

完成！！

小豬完成了。

小拖鞋

手工材料

- 膠樽
- 彩色膠紙
- 發泡膠
- 海棉紙

製作步驟

STEP 1

海棉紙和發泡膠重疊一起剪出鞋底。

STEP 2

把海棉紙貼到發泡膠上。

STEP 3

把膠樽剪一圈，再剪一半下來。

STEP 4

貼上彩色膠紙，鞋面做好了。

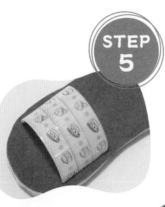

STEP 5

在鞋底的兩側切一條縫，把鞋面插進去。

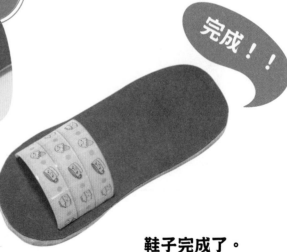

完成！！

鞋子完成了。

章魚

・膠樽
・彩色紙
・塑膠彩
・剪刀
・膠水

製作步驟

STEP 1

膠樽底部剪掉，如圖分成八份，並將角修圓。

STEP 2

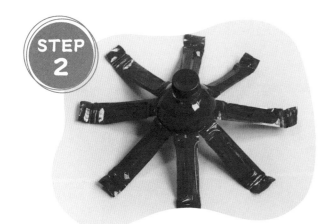

塗上顏色。

完成！！

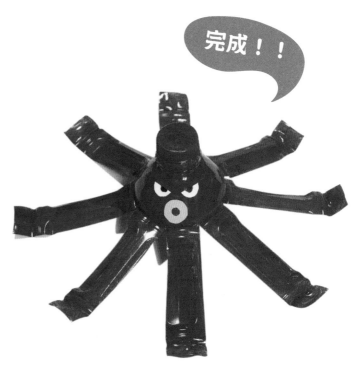

貼上眼睛、嘴巴，章魚完成了。

發泡膠
珊瑚

手工材料

・發泡膠
・白板筆
・剪刀
・雙面膠紙

製作步驟

STEP 1

在發泡膠上畫出珊瑚的輪廓。

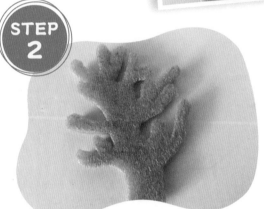

STEP 2

用剪刀剪下來。

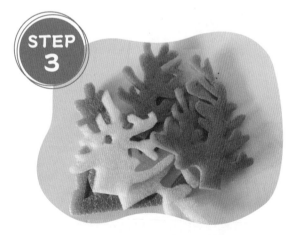

STEP 3

多剪一些不同形狀的珊瑚。

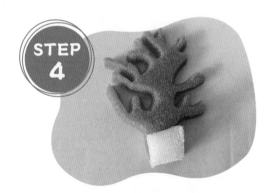

STEP 4

剪一小塊發泡膠黏貼在珊瑚上增加
厚度，可以讓珊瑚立起來黏貼。

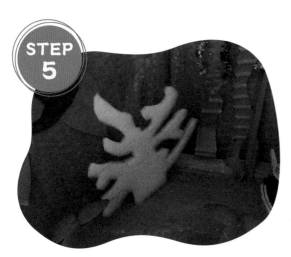

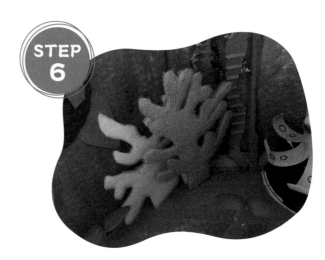

把珊瑚黏貼到海底背景，組合完成。

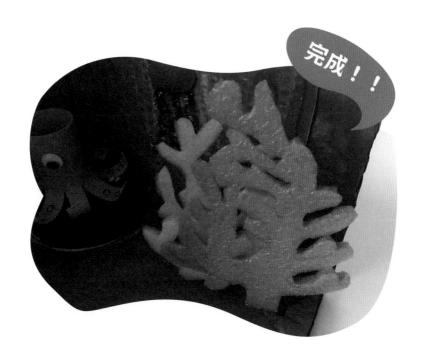

完成！！

發泡膠

刺猬

手工材料

- 發泡膠
- 毛毛條
- 毛絨球
- 活動眼睛

製作步驟

STEP 1

用發泡膠剪出刺猬的身體。

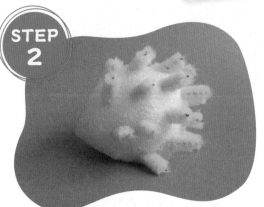

STEP 2

把毛毛條剪成小段，插到身上。

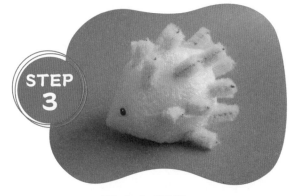

STEP 3

貼上小眼睛。

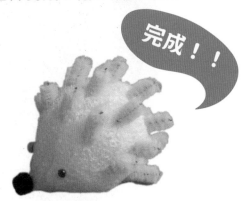

完成！！

貼上毛絨球小鼻子，刺猬完成了。

聖誕禮物盒

- 亮光紙
- 發泡膠
- 棉線或絲帶
- 透明膠紙
- 剪刀
- 刷刀

製作步驟

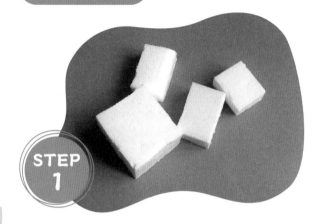

STEP 1

發泡膠切成方形小塊。

STEP 2

包上亮光紙，用透明膠紙固定。

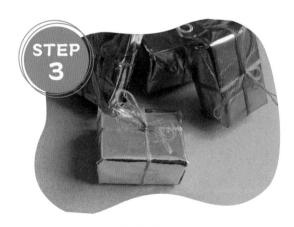

STEP 3

繫上棉線。

完成！！

閃亮亮地掛在聖誕樹上很漂亮。

163

發泡膠

小兔玩偶

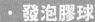
- 發泡膠球
- 毛毛條
- 無紡布
- 即棄式筷子
- 活動眼睛
- 毛球
- 剪刀
- 膠水

製作步驟

STEP 1

發泡膠球插到筷子上。

STEP 2

用毛毛條製作兔子的長耳朵。

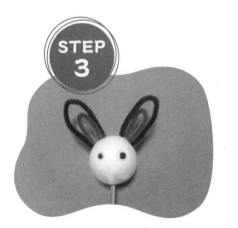

STEP 3

貼上活動眼睛。

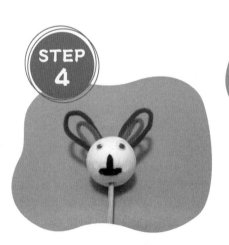

STEP 4

用毛毛條做成嘴巴。

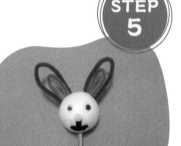

STEP 5

貼上毛球小鼻子。

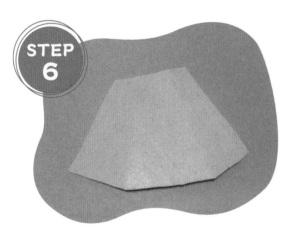

STEP 6

用無紡布剪一塊小兔子的衣服。

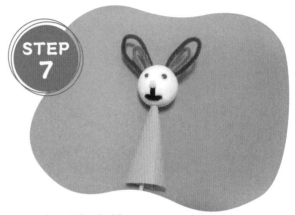

STEP 7

如圖包在筷子上。

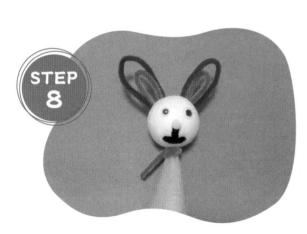

STEP 8

毛毛條繞在脖子作圍巾，
小兔子完成了。

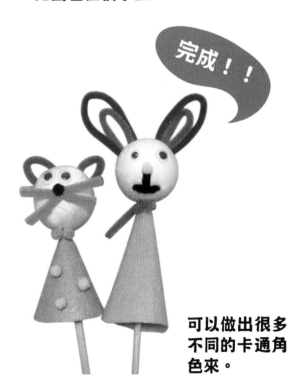

完成！！

可以做出很多
不同的卡通角
色來。

發泡膠

棉紙聖誕樹

手工材料

- 毛球
- 發泡膠
- 大頭針
- 深淺綠色的棉紙
- 剪刀
- 雙面膠紙
- 刱刀
- 小星星

製作步驟

STEP 1

發泡膠切成錐形。

STEP 2

棉紙剪成小小的正方形。

STEP 3

棉紙隨意地對角摺成三角形。

STEP 4

用大頭針固定到發泡膠上。

STEP 5

先做好一層。

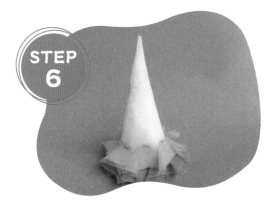

STEP 6

第二層換淺綠色。

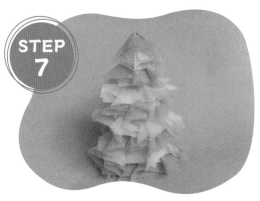

STEP 7

兩種綠色交替，直到做好整棵樹。

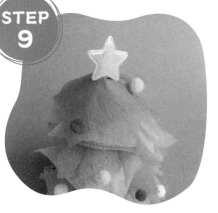

STEP 9

樹頂貼一顆星星。

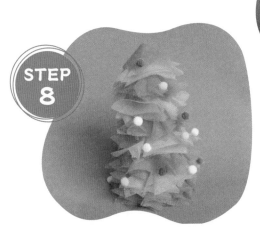

STEP 8

用毛球裝飾聖誕樹。

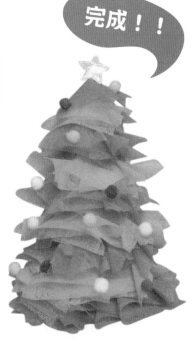

完成！！

聖誕樹就完成了。

發泡膠

直升機

手工材料

- 雪糕棒
- 牙籤
- 錫紙
- 大小飲管
- 發泡膠球
- 螺釘
- 白膠漿
- 雙面膠紙
- 剪刀
- 透明膠
- 海棉紙

製作步驟

STEP 1

機身：發泡膠球用錫紙包好，邊沿用雙面膠紙黏貼一下。

STEP 2

雪糕棒中間鑽個小孔，用白膠漿黏貼成十字形。

STEP 3

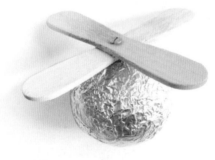

將十字形雪糕棒用螺釘固定到機身上。

STEP 4

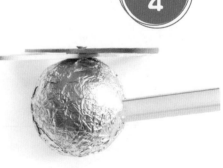

機尾：剪一段大飲管插入發泡膠球。

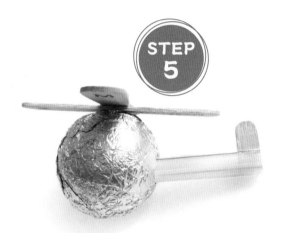

STEP 5

剪一段雪糕棒如圖插入尾部。

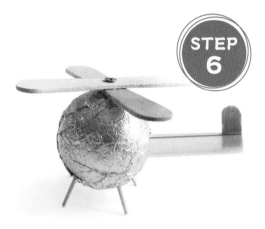

STEP 6

牙籤剪成兩段，如圖插成四個腳架。

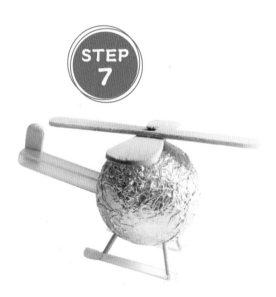

STEP 7

剪兩段小飲管，飲管上各
剪兩個口子，插入牙籤。

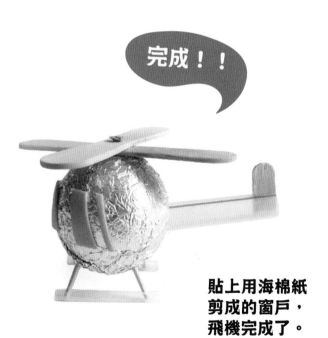

完成！！

貼上用海棉紙
剪成的窗戶，
飛機完成了。

玻璃樽
可愛小花瓶

- 玻璃樽
- 波子
- 背膠海棉紙
- 彩色膠紙
- 剪刀

製作步驟

玻璃瓶清洗乾淨，放入波子。

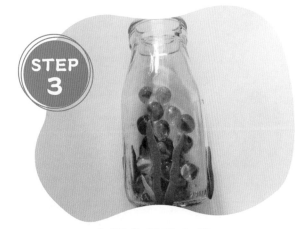

用背膠海棉紙剪好小魚和水草。

在樽身黏貼水草。

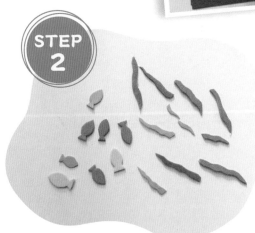

貼上小魚。

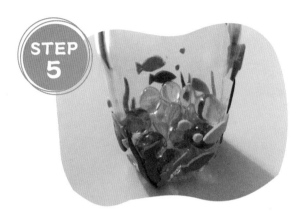

STEP 5

剪出小圓點當作魚泡泡。

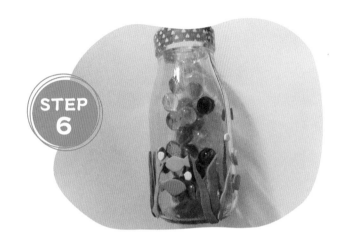

STEP 6

在樽口貼上一圈彩色膠紙。

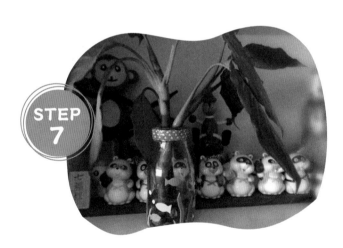

STEP 7

插上植物,花瓶完成了。

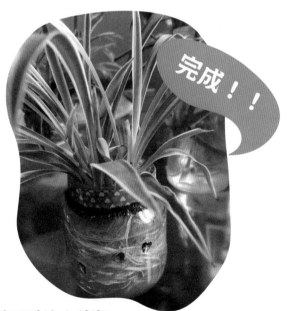

完成!!

小朋友可用廢樽製作各式各樣可愛的小花瓶。

玻璃樽
雙色花瓶

手工材料

· 玻璃樽
· 毛線
· 雙面膠紙
· 剪刀

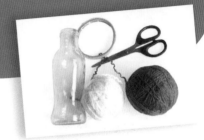

製作步驟

STEP 1

樽上黏貼雙面膠紙。

STEP 2

黏貼毛線。

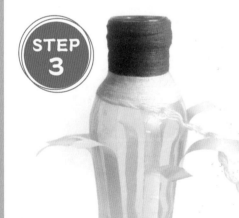

STEP 3

可換用不同顏色的毛線。

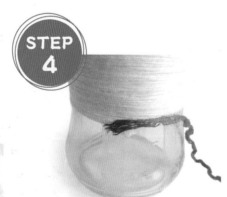

STEP 4

換顏色的時候，可把線頭黏貼雙面膠紙，把另一顏色毛綫貼在雙面膠上。

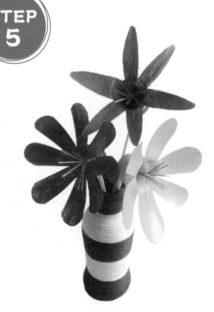

STEP 5

花瓶完成，最後在表面刷一層白膠漿，乾後毛線不容易散落。

小雪人

手工材料

- 玻璃樽
- 毛毛條
- 毛球
- 雙面膠紙
- 塑膠彩或水彩
- 活動眼睛
- 剪刀
- PP 棉

製作步驟

STEP 1

玻璃瓶清洗乾淨，
填入 PP 棉。

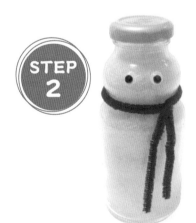

STEP 2

毛毛條做圍巾，貼上活動眼睛。

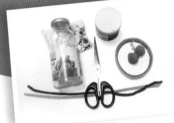

STEP 3

畫上鼻子、嘴巴。

完成！！

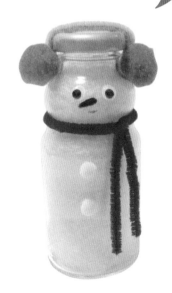

用毛毛條、毛球做成耳套，兩
個毛球做鈕扣，雪人完成了。

玻璃樽
長耳朵小兔子

製作步驟

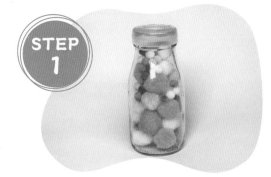

STEP 1

玻璃樽裝上毛球。

STEP 2

貼上眼睛、鼻子、嘴巴。

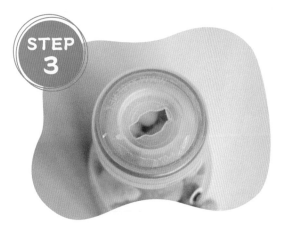

STEP 3

樽蓋鑽個洞。

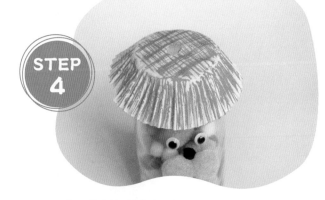

STEP 4

把蛋糕紙塗色當小兔子的帽子。

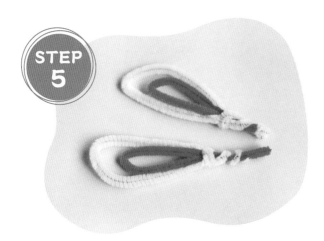

STEP 5

用毛毛條製成兔耳朵。

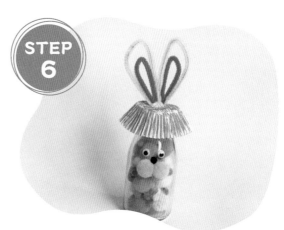

STEP 6

耳朵插到小洞裏。

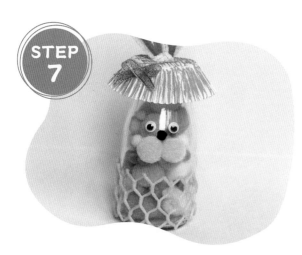

STEP 7

絲帶紮成蝴蝶結；水果包裝網當衣服。

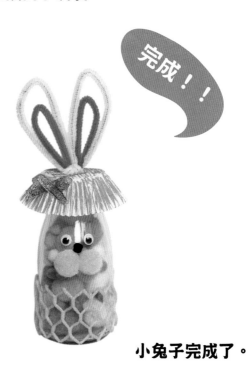

完成！！

小兔子完成了。

開心果殼小鳥樹貼畫

手工材料

- 畫紙
- 開心果殼
- 記號筆
- 水彩筆
- 膠水

製作步驟

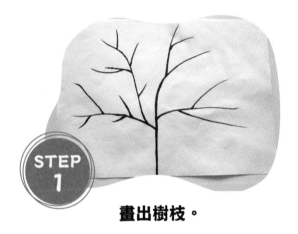

STEP 1

畫出樹枝。

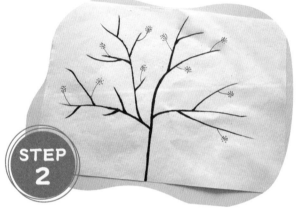

STEP 2

給樹枝添加小果子。

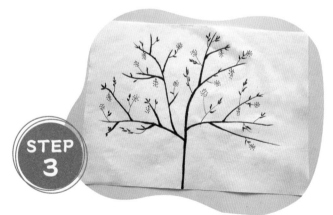

STEP 3

再畫上葉子。

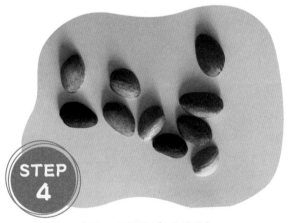

STEP 4

開心果殼塗上顏色。

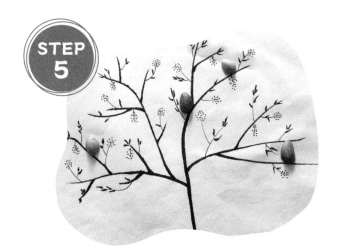

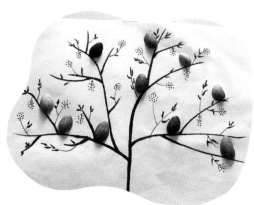

將開心果殼黏貼到樹枝各個位置。

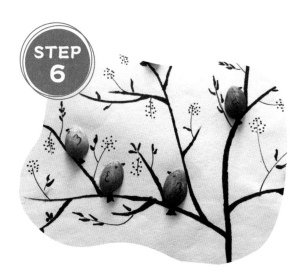

給開心果殼畫上翅膀、尾巴、眼睛、嘴巴。

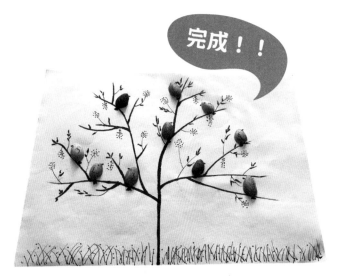

完成！！

在樹下隨意畫上小草。

植物類
粟米葉小花

製作步驟

- 粟米葉（粟米外皮）
- 剪刀
- 綠色手揉紙
- 毛毛條
- 膠水
- 熱熔膠槍

STEP 1

粟米葉剪成一片片花瓣形。

STEP 2

剪成三小段毛毛條。

STEP 3

取另一根毛毛條，綑着步驟2的三小段毛毛條。

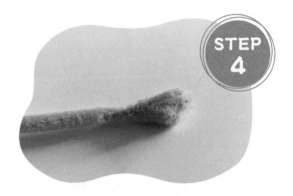

STEP 4

把三小段毛毛條對摺。

178

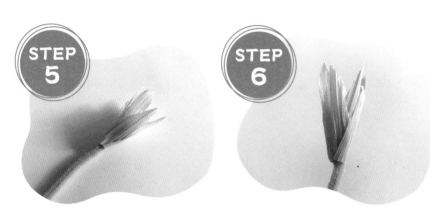

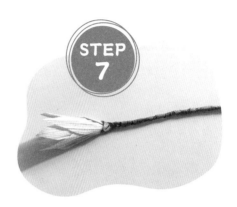

用膠槍把花瓣一片片黏貼好。

用綠色手揉紙繞着毛毛條。

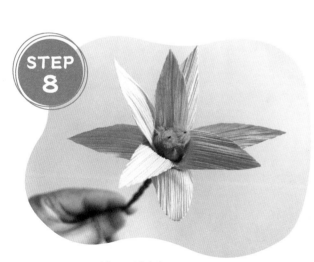

整理花瓣。

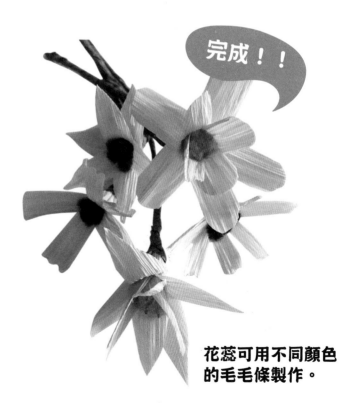

完成！！

花蕊可用不同顏色
的毛毛條製作。

植物類

樹葉民族娃娃

手工材料

· 大樹葉
· 記號筆

製作步驟

STEP 1

畫出頭髮和臉部的分割綫。

STEP 2

畫髮型和髮飾、娃娃的表情。

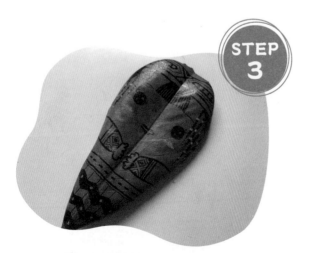

STEP 3

畫上娃娃的手及裙子。

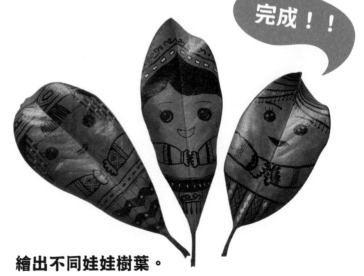

完成！！

繪出不同娃娃樹葉。

雪糕棒聖誕老人

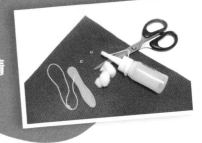

製作步驟

STEP 1

雪糕棒貼上活動眼睛、棉花團白鬍子。

STEP 2

貼上無紡布剪成的三角形帽子。

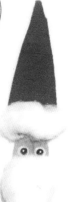

STEP 3

棉花團做成帽子的邊沿。

STEP 4

貼上棉線。

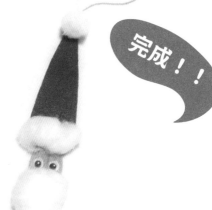

完成！！

在帽子上貼好毛球，聖誕老人完成了，可掛到聖誕樹上去。

植物類

粟米葉馬蹄蘭

製作步驟

手工材料

- 粟米葉
- 綠色手揉紙
- 水彩顏料
- 膠水
- 竹籤
- 細棉線
- 彩色膠紙
- 剪刀
- 玻璃樽
- 雙面膠紙

STEP 1

玻璃樽用彩色膠紙裝飾。

STEP 2

剪一小段粟米葉細在竹籤頂端。

STEP 3

塗上黃色顏料，花蕊做好了。

STEP 4

用大一點的粟米葉剪成如圖的愛心形狀。不平整的粟米葉可用熨斗燙一下。

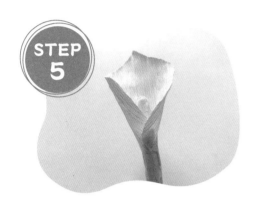

STEP 5

用雙面膠紙貼在竹籤上。

STEP 6

剪數條綠色手揉紙。

STEP 7

塗膠水細在
竹籤上。

STEP 8

整理花朵的邊沿：
用筆向外略捲。

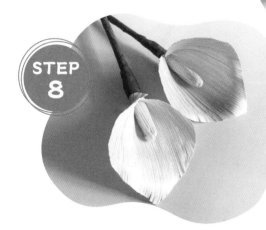

完成！！

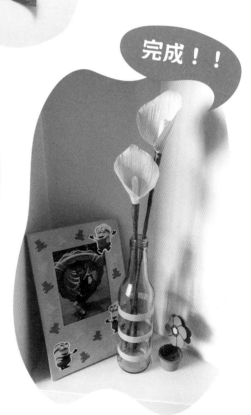

插在玻璃瓶裏，完成。

粟米葉娃娃

手工材料

· 粟米葉
· 棉線
· 剪刀

製作步驟

STEP 1

粟米葉一片片修剪整齊。

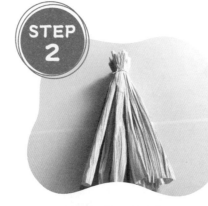

STEP 2

用棉線如圖所示
位置紮起來。

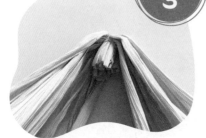

STEP 3

沿着棉線把葉子
翻轉摺起。

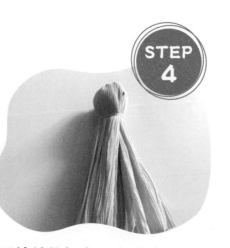

STEP 4

再用棉線紮起來，完成娃娃的頭部。

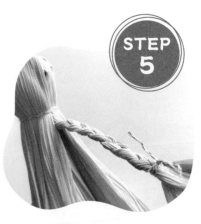

STEP 5

娃娃的胳膊：
分出一小部分
編個小辮子。

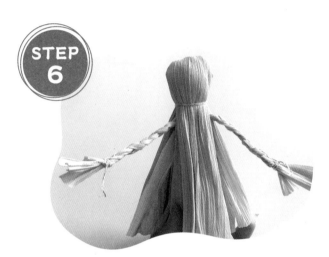

另一側也同樣編成辮子。

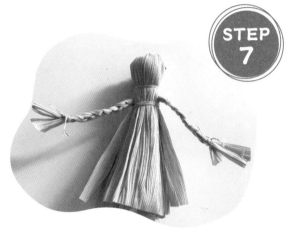

再用棉線紮好固定。

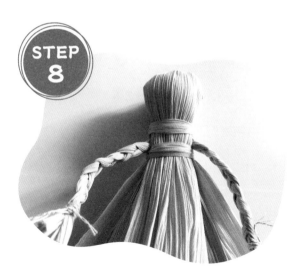

用粟米葉包住身上的兩根棉線，
在背後紮緊。

完成！！

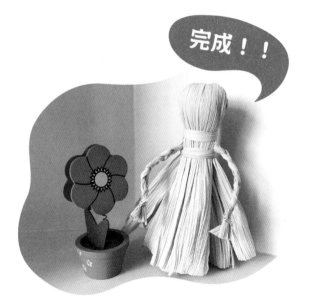

整理裙子和胳膊，完成。

雪糕棒欄柵

- 雪糕棒
- 塑膠彩
- 膠水
- 剪刀

製作步驟

STEP 1

取六根雪糕棒，剪成兩段。

STEP 2

把剪斷的雪糕棒如圖排列，
黏貼至完整的雪糕棒上。

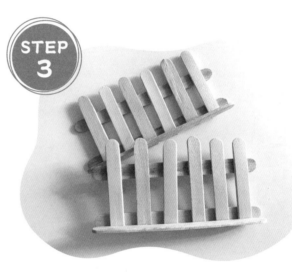

STEP 3

如圖黏上一根雪糕棒
做成底部。

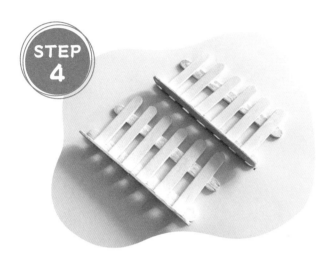

STEP 4

兩面塗上白色顏料。

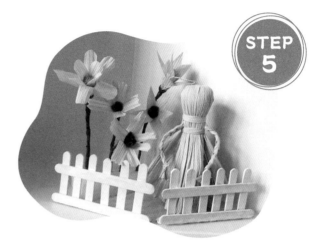

STEP 5

小欄柵完成，可裝飾小花圍。

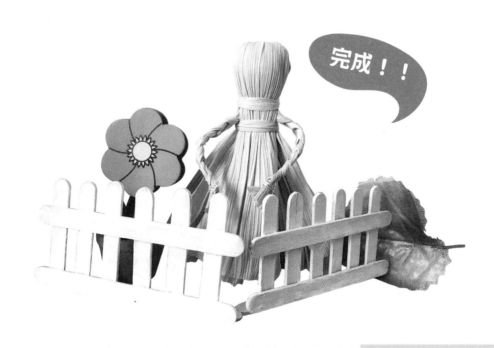

完成！！

植物類

核桃小老鼠

- 核桃殼
- 毛線
- 毛絨球
- 活動眼睛
- 白膠漿

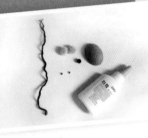

製作步驟

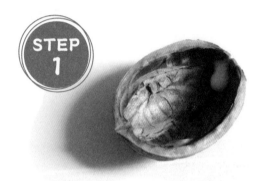

STEP 1

核桃殼裏滴一點白膠漿。

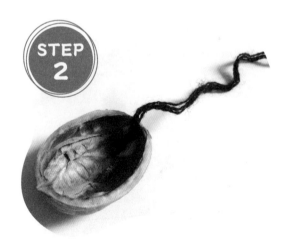

STEP 2

黏好毛線，做成尾巴。

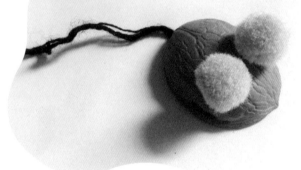

STEP 3

用毛絨球作耳朵，
如圖所示黏貼好。

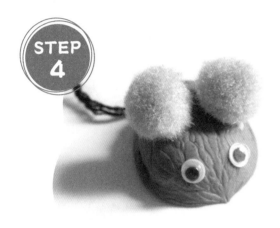

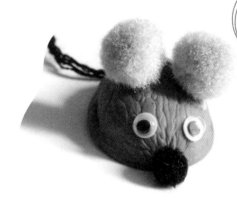

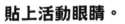

貼上活動眼睛。

黏貼毛球鼻子。

完成！！

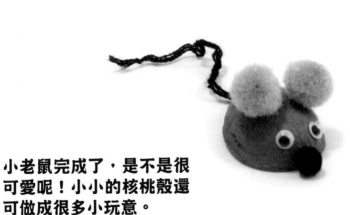

小老鼠完成了，是不是很
可愛呢！小小的核桃殼還
可做成很多小玩意。

柚子皮燈籠

手工材料

- 柚子皮 1 個
- 擠花嘴
- 卡通模具
- LED 仿真蠟燭
- 細繩子
- 竹枝

製作步驟

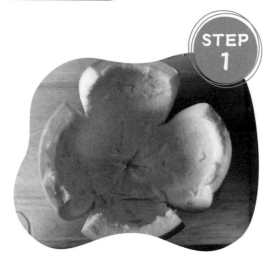

柚子皮如圖處理好。

在柚子皮用卡通模具切出圖案。

用擠花嘴切去小圓形。

190

在柚子皮四瓣兩端穿上繩子，另一端繫在竹枝上。

燈籠完成了。

插上仿真蠟燭，燈籠的效果極佳。

完成！！

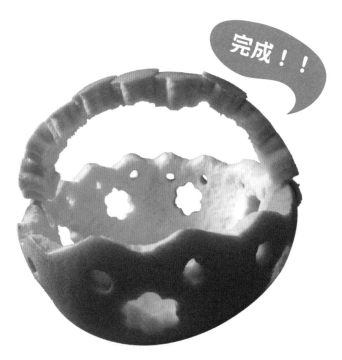

小朋友可用類似的方法，製作柚子皮花籃。

兒童手工製作天書
108種 創意環保 小手作

作者
顏丹紅

編輯
簡詠怡

美術設計
李嘉怡

排版
萬里機構設計製作部

出版者
萬里機構出版有限公司
香港北角英皇道499號北角工業大廈20樓
電話：2564 7511
傳真：2565 5539
電郵：info@wanlibk.com
網址：http://www.wanlibk.com
　　　http://www.facebook.com/wanlibk

發行者
香港聯合書刊物流有限公司
香港新界大埔汀麗路 36 號
中華商務印刷大廈 3 字樓
電話：2150 2100
傳真：2407 3062
電郵：info@suplogistics.com.hk

承印者
中華商務彩色印刷有限公司
香港新界大埔汀麗路 36 號

出版日期
二零二零年四月第一次印刷